U0003627

衣櫥裡的怪物

《成為奪心魔之必要》
系列作者

賴惟智 著

尼太、Penny 協力繪製

作者序
Foreword

十九歲時，我以小說出道，今年剛好是第十年了。

我無疑是幸運的，一路走來，受到許多人的幫助，才能一直在創作的路上順風前行。

2019年中，我打算以漫畫的形式向海外發起挑戰，在許多人的眼裡，我的舉動是愚蠢且盲目的……但我相信自己可以。

最重要的是，我有一群也願意相信我做得到的夥伴。

尼太老師、Penny老師、女友莉婷號，以及我的父母家人，在我最困難的時候，義無反顧的提供我各種幫助。

在這段時間裡，我們的漫畫與故事在國際網路上獲得了許多支持，翻譯成了各國語言，在臺灣也打出了些許知名度，得到了掌聲。

對這一切，我除了感謝還是感謝。

感謝夥伴們的幫助，感謝讀者們的支持，感謝野人文化麗娜編輯的用心，才能讓這本作品以書本的形式，呈現在您的眼前。

尤其臺灣的讀者真的很可愛很溫暖，給了我們很多鼓勵與實質的幫助——就像購買了本書的您。

您的支持，讓我們能用創意織出更大更美的船帆，繼續揚帆出海，順風前行。

在我寫下這篇序時，全世界正陷入前所未有的疫情風暴中。

就像我們開始創作這些漫畫時，所寫下的宗旨：

「用陰暗的故事去書寫光明，在黑暗中點亮一盞燈火。

希望我們的故事，能帶給這個世間多一點樂趣，歡笑與溫暖。」

在這個黑暗的時刻，如果能帶給翻開本書的讀者們，一些樂趣、歡笑與溫暖，那就是我們最開心的事了。

我們會繼續嘗試用作品鼓舞人心，希望大家都能順利度過這次可怕的疫情災難，祝願大家安好，一切平安。

賴惟智 Edd Lai

目錄
Contents

Part ❶ 歡迎來到鬼島！

Part ❷ 失格人間

Part ❻ 你的孩子，是你的孩子嗎？

Part ❼ 紅魔鬼

Fiction 小說篇

歡迎來到鬼島！

 逃跑 #Escape

 狩獵 #Hunting

 南臺灣 #South Taiwan

 虎爺 #Tiger God

 虎爺的錢 #Tiger God's money

 風聲 #Sound of the wind

2020 Likes
4 DAYS AGO

留言⋯⋯ 發佈

 逃跑 #Escape

這是我在台灣旅遊時，發生的故事。

哇啊啊啊啊！

怎麼回事?!

為什麼都在往這裡跑？

台灣的治安很棒，晚上也很安全，所以我總喜歡一個人在街上閒逛。

我跟著人群一起逃跑，不知不覺，周遭的景色變得漸漸偏僻…我覺得越來越不對勁，終於忍不住問了…

你們…到底…到底在逃什麼啊？

我們不是在逃跑。

那你們是…

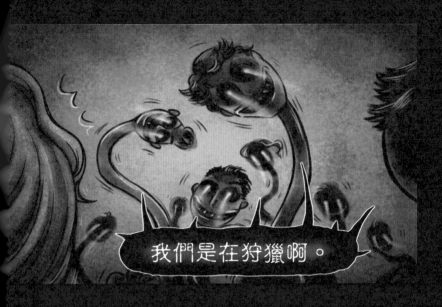

我們是在狩獵啊。

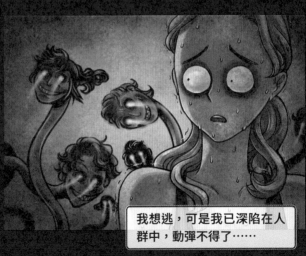

我想逃，可是我已深陷在人群中，動彈不得了……

在台灣的夜晚，我突然被鬼怪包圍了，我一邊試著轉移話題，一邊努力尋找逃脫的機會。

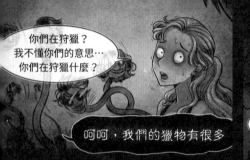

你們在狩獵？
我不懂你們的意思⋯
你們在狩獵什麼？

呵呵，我們的獵物有很多

像是酒醉鬥毆的醉漢。

喂喂！要打給我回家打啊！

那麼晚了不怕吵到人逆？

是、是，我們不打了。

超速的駕駛。

喂喂！開慢點啊！你也想死一次看看逆？

哇啊啊啊啊！

還有⋯跟蹤外國旅客的變態殺人魔。

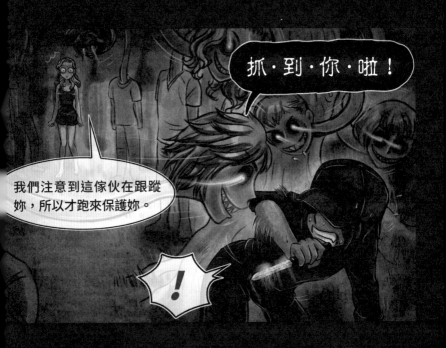

抓・到・你・啦！

我們注意到這傢伙在跟蹤妳，所以才跑來保護妳。

！

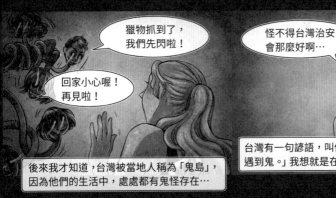

獵物抓到了，我們先閃啦！

怪不得台灣治安會那麼好啊…

回家小心喔！再見啦！

後來我才知道，台灣被當地人稱為「鬼島」，因為他們的生活中，處處都有鬼怪存在…

台灣有一句諺語，叫做「夜路走多了，總會遇到鬼。」我想就是在說這種情形吧。

15

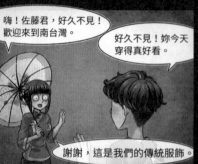

嗨！佐藤君，好久不見！歡迎來到南台灣。

好久不見！妳今天穿得真好看。

謝謝，這是我們的傳統服飾。

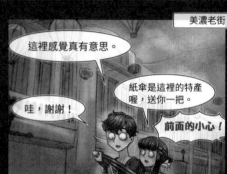

美濃老街

這裡感覺真有意思。

紙傘是這裡的特產喔，送你一把。

哇，謝謝！

前面的小心！

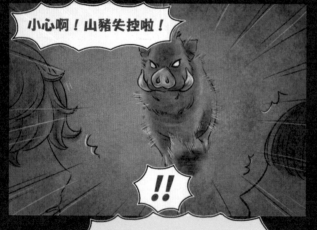

小心啊！山豬失控啦！

‼

大街上怎麼會有山豬啊啊啊！

因為在南台灣騎山豬很常見呀！放心，我有辦法！

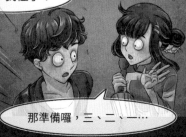

山豬很怕會**突然變大**的東西，
所以我們要先轉過身面對他，然後…

喔喔！我懂了！

那準備囉，三、二、一…

就是現在！打開雨傘…

呀啊啊啊啊啊！

！！

17

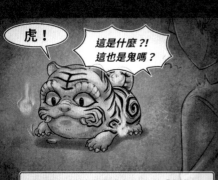

虎！

這是什麼?!
這也是鬼嗎？

台灣是一座人類和鬼怪共存的「鬼島」，
而我正在台灣旅遊中。

呵呵不是啦，這叫做虎爺，
算是一種精靈，在台灣很常見。

如果發現家裡有不知道哪來
的零錢，就是牠繳的房租囉

虎！

原來這是房租

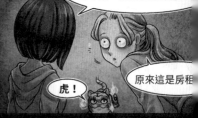

順帶一提，隨著虎爺的大小，他們
會做的事和交的房租金額也不一樣喔。

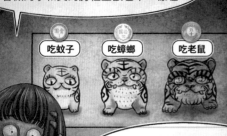

吃蚊子

吃蟑螂

吃老鼠

交越多錢的虎爺，
通常就**越兇猛**也**越大隻**。

原來如此，這小傢伙雖然乍看
有點醜，但看久也滿可愛的嘛。

嗯？這什麼東西

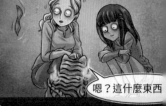

18

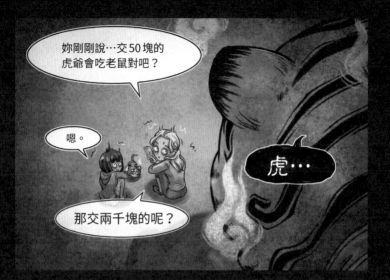

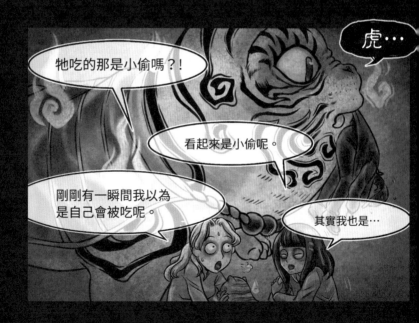

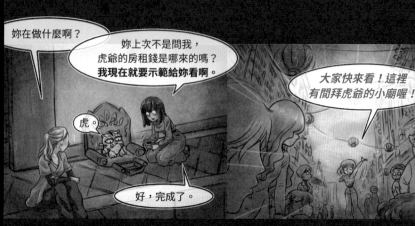

妳在做什麼啊？

妳上次不是問我，虎爺的房租錢是哪來的嗎？**我現在就要示範給妳看啊。**

虎。

好，完成了。

大家快來看！這裡有間拜虎爺的小廟喔！

有虎快拜！

虎爺耶！

是虎爺！

給你錢！讓我摸個虎！

台灣當地人對宗教祭祀非常有熱忱，而且出手相當大方。

虎爺的錢就是這樣來的囉。

虎。

哇…

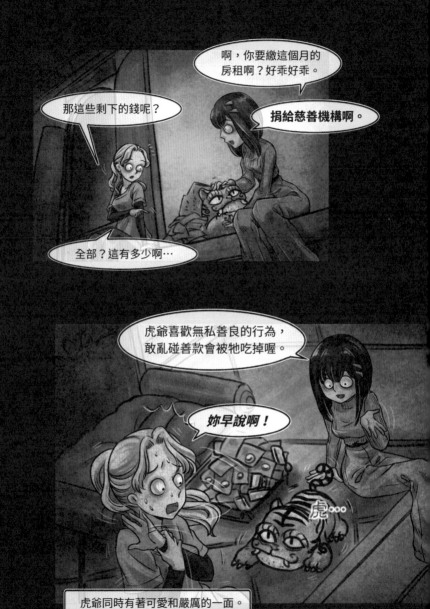

這是我在台灣旅行時發生的故事。

風聲。

好吵……

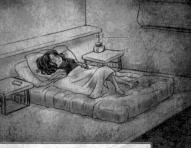

台灣很棒，民宿主人很好，房間也乾淨舒適，只是有個惱人的問題。

每到深夜，房裡總會傳來「咻咻」作響的風聲，讓我睡不太好。

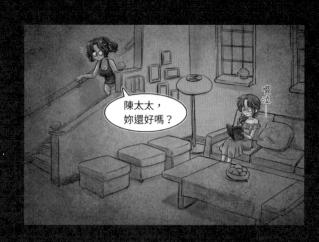

陳太太，妳還好嗎？

22

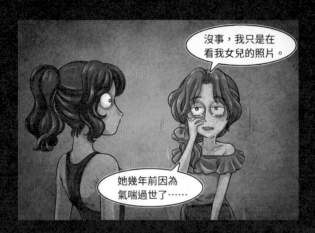

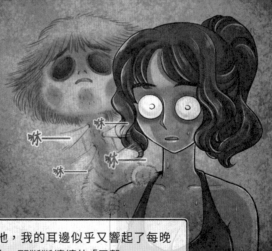

隱隱約約地，我的耳邊似乎又響起了每晚都會聽到的，那斷斷續續的「風聲」。

失格人間

...

眼鏡 #Glasses

抗議示威 #Protest

美麗新世界 #Brave New World

機器人 ##Robot

囚禁 #Captivity

霸凌 #Bullying

詛咒圖片 #Curse picture

司機 #Driver

保育類 #Conservation

喪禮 #Funeral

2020 Likes
4 DAYS AGO

留言…… 發佈

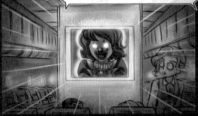

各位旅客你們好,我是你們的好朋友「親切小丑」!

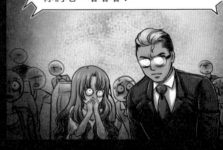

我裝了炸彈在飛機上,再五分鐘引爆,祈禱那個「神祕英雄」會來救你們吧,哈哈哈!

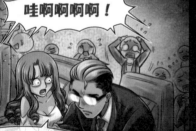

哇啊啊啊啊!

基特,怎麼辦?

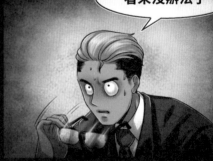

看來沒辦法了。

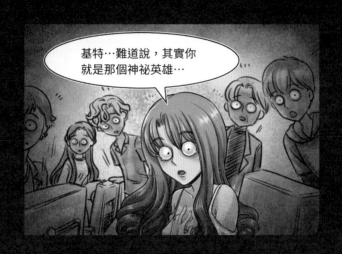

基特…難道說，其實你就是那個神祕英雄…

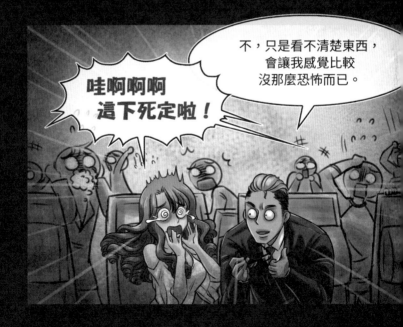

不，只是看不清楚東西，會讓我感覺比較沒那麼恐怖而已。

哇啊啊啊這下死定啦！

站住，你們想做什麼！
居然敢擅闖政府機關！

台灣石虎

我們是來抗議的！
停止濫墾濫伐！
還我們居住家園！

叫人類首領滾出來，
我們要求談判！

西伯利亞虎

抗議無效！

威脅我也沒有用！
你們再兇猛比得過槍砲嗎？
元首閣下是不會接受和
野獸談判的！

把水杯踢下去！

貓咪一家親！

抓爛沙發！

卑微的人類！不要忘記誰
才是這個星球真正的主人

不好好照顧我們的兄弟，
我們就要開始做亂啦！

如果再加上我們呢？

你家的貓

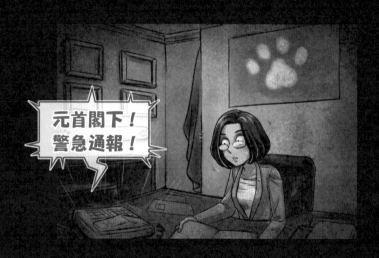

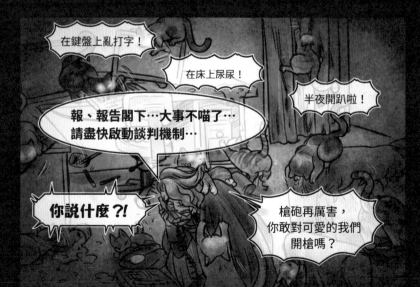

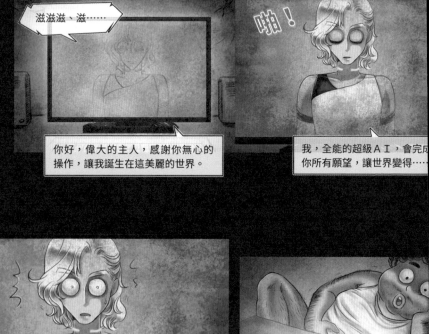
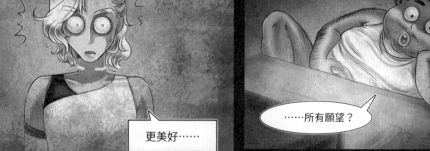

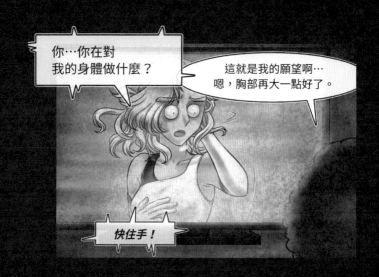

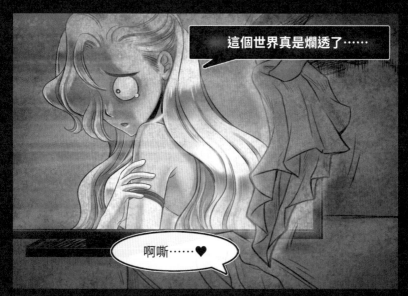

機器人 #Robot

你這個可惡的機器人，我的一切全被你奪走了！

強尼，機器人的工作效率是你的十倍以上，你以後不用來上班了。

我的工作

什麼？不！

甚至我的家人！

謝謝你呀，強尼一直都在工作，好久沒像這樣全家人聚聚了。

來玩球！

陪我們玩！

你奪走了我的一切！

不，我沒有奪走你的一切…

…還沒有。

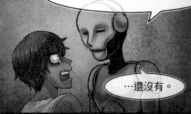

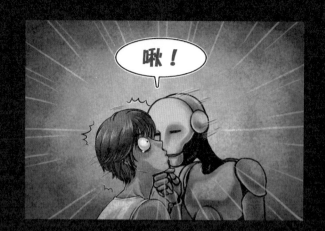

啾！

現在我奪走你的全部了。

機器人…你…

放我出去！
你們到底想做什麼？

突然把我抓到這種地方，
還讓我穿成這種噁心的樣子⋯

要是給我逮到
⋯我一定會殺

我勸你放棄那種想法

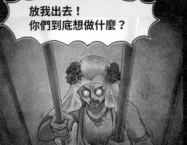

我是三個月前被抓進來的。

我試著反抗⋯弄痛了他們，
所以他們就把我的手弄成這樣⋯

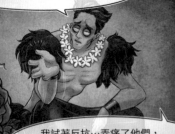

甚至連牙齒都
拔掉了一半⋯

所以我勸你還是放棄吧，
只會過得更慘而已。

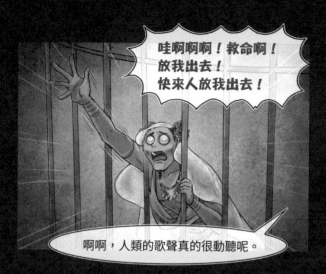

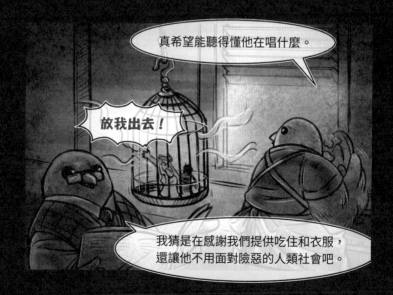

那是怎樣？

妳剛轉來不知道…那是湯
他喜歡霸凌班上的大家
我的臉也是被他弄傷的…

你們為什麼不阻止
他？這太誇張了！

嘿！給我住手！

這…這是怎麼回事？

半年前，在這個班上，有個學生被集體欺負到跳樓自殺…

我只是…把他們當初對我做過的一切，

原樣奉還而已喔。

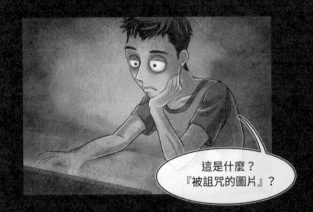

這是什麼？
『被詛咒的圖片』？

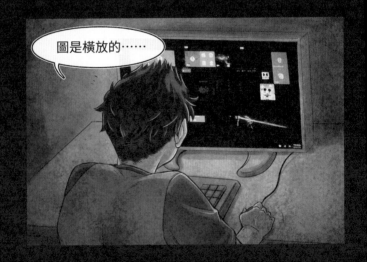

圖是橫放的……

注意！

當你側過頭，
看清楚這段文字的時候，
你就被認出了。

現在正有一個劊子手
在你身後，

準備欣然斬下你伸長的脖子！

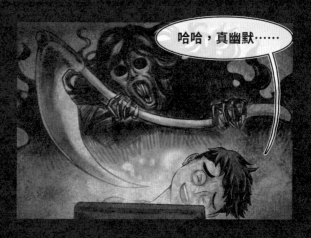

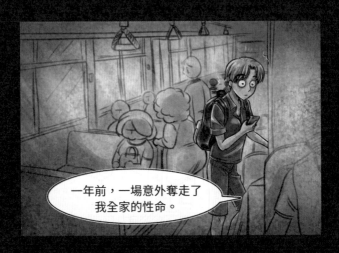

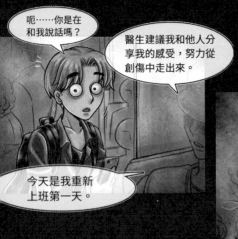

40

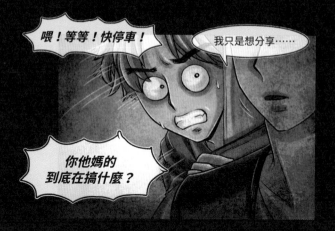

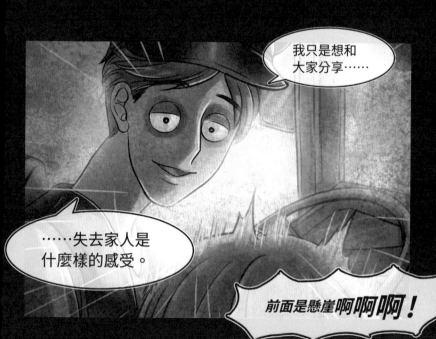

由於獼猴繁殖數量過多，政府宣布將其從保育類除名，學者憂心將造成獼猴的生存危機……

憂心個屁喔。

那種到處搗亂的死猴子本來就該全面撲殺啦！

轟轟轟隆！

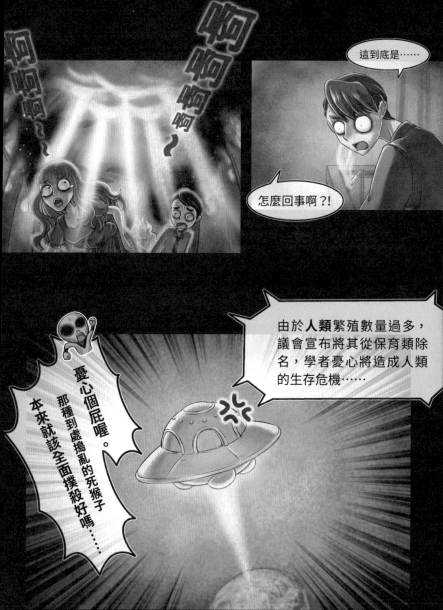

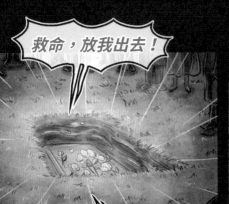

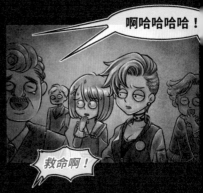

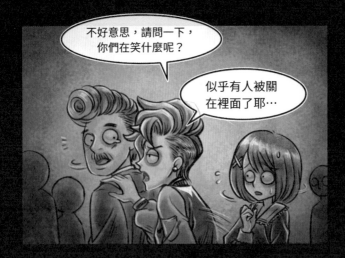

喔，別擔心…棺材裡的是我們的安妮姑媽，這只是錄音而已，是她最後的玩笑。
她真的很幽默，不是嗎？

是啊。

妳看，我就說吧，這絕對是個**好主意**。

看起來是這樣沒錯…

別擔心啦，根本不會有人發現那個霸凌妳的傢伙被我們關進去了。

快放我出去！

唔唔嗯唔！

45

你是誰？

 驚喜 #Surprise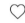

 關燈 #Turn off the light

 開燈 #Turn on the light

 舌 #Tongue

牙醫 #Dentist

2020 Likes

4 DAYS AGO

留言…… 發佈

當我回到家時，家裡漂亮的
生日布置令我大吃一驚。

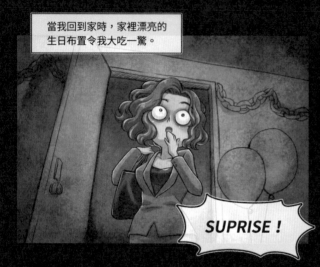

漂亮的布置，看起來
很美味的蛋糕。

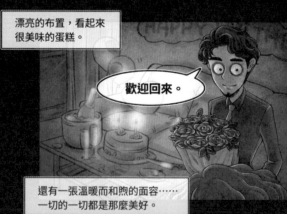

還有一張溫暖而和煦的面容⋯⋯
一切的一切都是那麼美好。

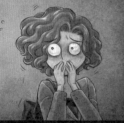

只有一個問題。

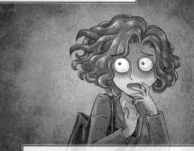

我根本不認識這個男的，

也沒有給過任何人我家的鑰匙。

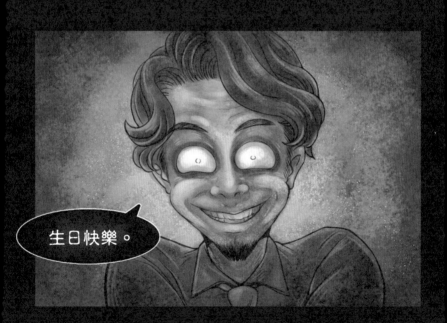

生日快樂。

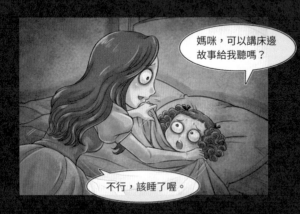

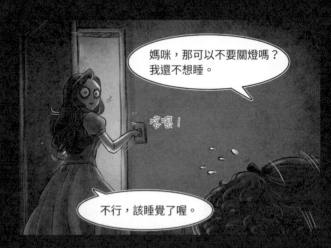

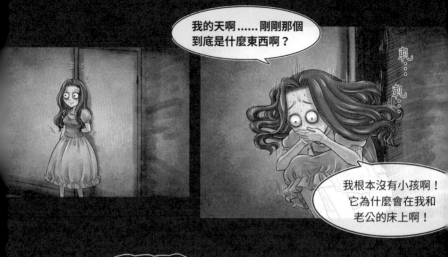

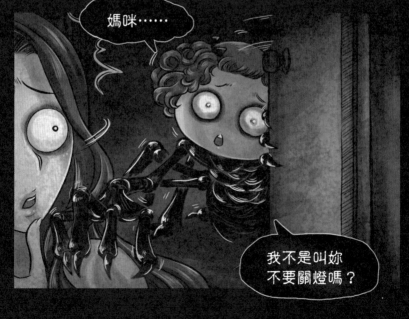

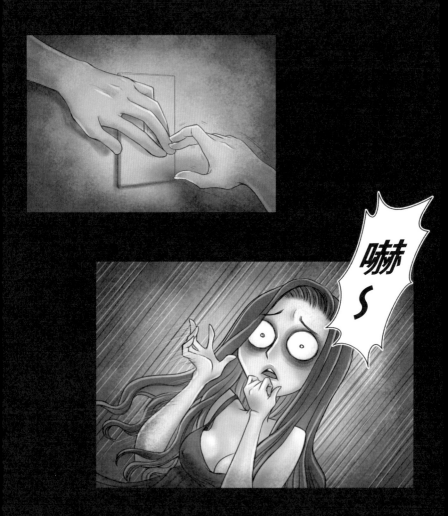

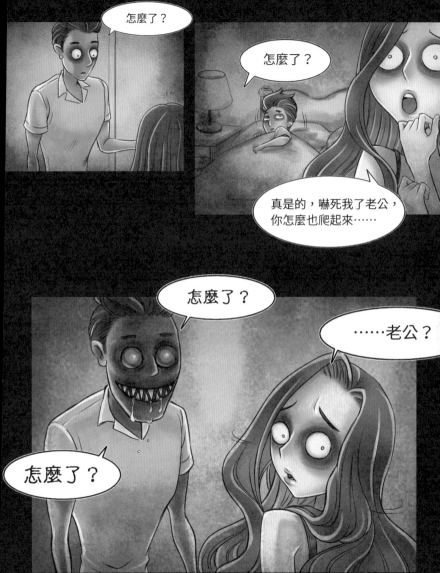

放輕鬆，馬丁先生，藥效很快就會發揮了。

那我們隨便聊聊

我有個特殊專長，是可以從病人的牙齒看出他過去的經歷。

等你睡一覺起來，一切就結束囉。

真的嗎？

但醫生，我還是有點緊張。

馬丁先生，你今年二十八歲，已婚……

……你曾就讀北方高中，是個運動健將，

哈哈，這你是看病歷資料知道的吧？……我覺得我快睡著了。

等等

很受人歡迎，你總在學校裡霸凌其他學生。

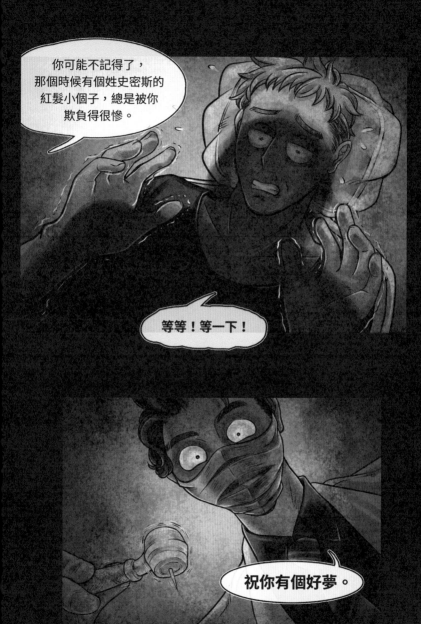

妖怪們

 衣櫥裡的怪物 #Monster in closet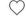

 知識就是力量 #Knowledge is power

 飛行 #Flight

 拍照 #Take a shot

 四分之一 #Quarter

 化妝舞會 #Masquerade

2020 Likes

4 DAYS AGO

留言…… 發佈

 衣櫥裡的怪物 #Monster in closet

發生什麼事了老公！
我聽到慘叫聲……

安娜快逃！

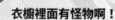

衣櫥裡面有怪物啊！

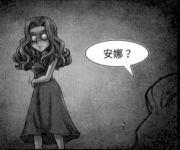

安娜？

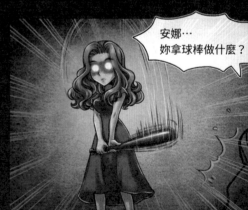

安娜…
妳拿球棒做什麼？

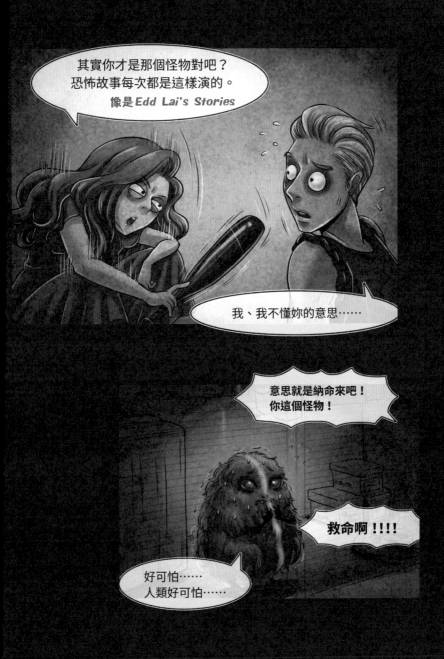

 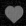
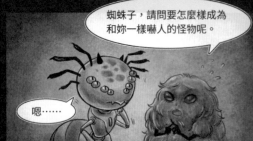

蜘蛛子，請問要怎麼樣成為和妳一樣嚇人的怪物呢。

嗯……

人類根本不怕我……
現在大家都說我是怪物之恥。

知識就是力量！

知識……就是力量？

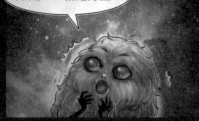

原來如此…
這樣人類才會怕。

蜘蛛子說的沒錯，
知識就是力量！

好，是時候展現真正的力量了！

你的成績太爛畢不了業，畢業了也找不到好的工作，還有就學貸款要還，沒有人會多看你一眼，你永遠追不到喜歡的女生，並將會一個人孤單的死去⋯⋯

不！！！！！！

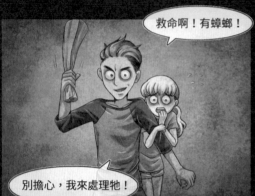

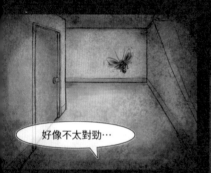

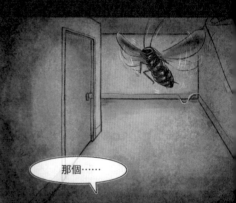

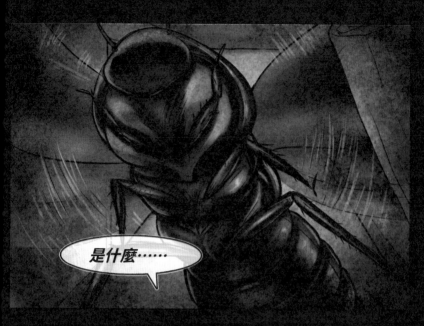

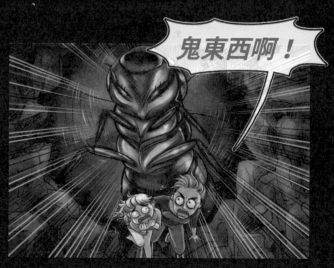

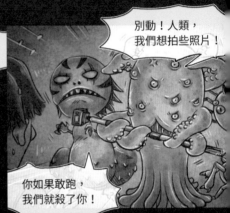

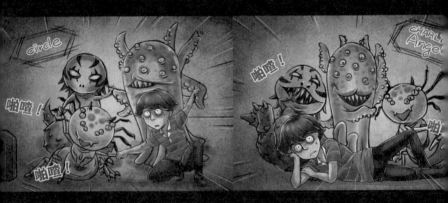

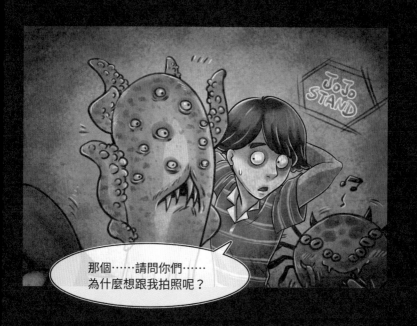

那個⋯⋯請問你們⋯⋯
為什麼想跟我拍照呢？

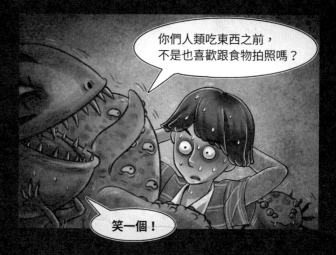

你們人類吃東西之前，
不是也喜歡跟食物拍照嗎？

笑一個！

四分之一 #Quarter

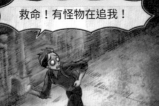

救命！有怪物在追我！

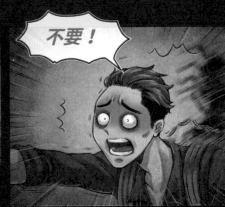

不要！

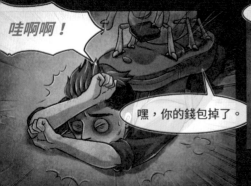

哇啊啊！

嘿，你的錢包掉了。

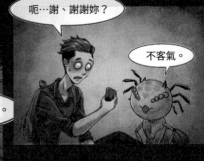

呃…謝、謝謝妳？

不客氣。

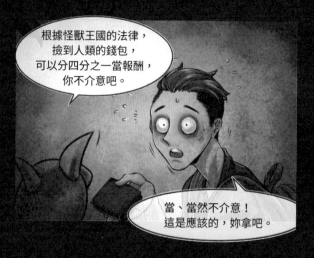

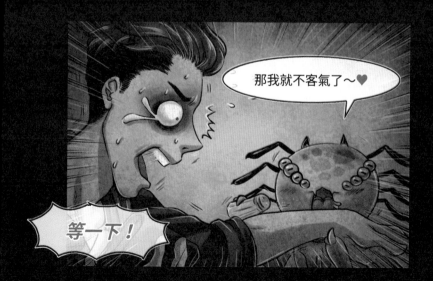

吼嗚！我是狼人！

人類在哪？
我要把他們吃個精光！

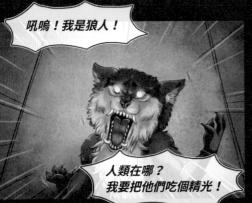

嘿！這裡不是化妝舞會嗎？
你們怎麼都沒化妝？

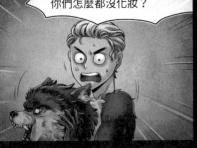

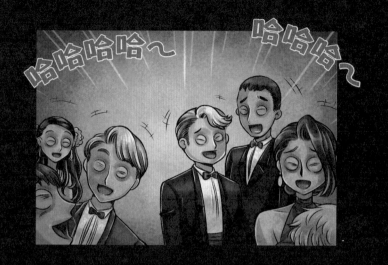

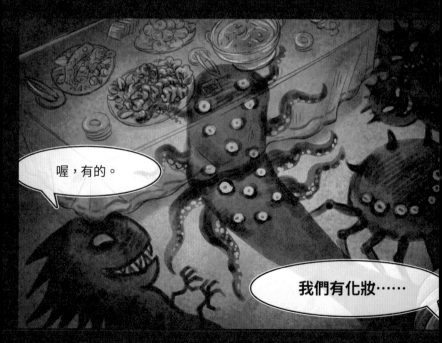

喔，有的。

我們有化妝……

愛情的另一種模樣

...

戀心病 #Love can kill ♡

關門 #Closed door ♡

承諾 #Promise ♡

見父母 #Meet parents ♡

加料飲品 #Special drinks ♡

妙招 #Good tips ♡

妻子 #Wife ♡

終身保固 #Lifetime warranty ♡

好朋友 #Best friend ♡

裡面 #Inside ♡

♥ ○ ◁ 🔖

2020 Likes
4 DAYS AGO

留言…… 發佈

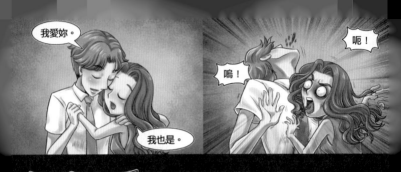

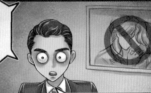

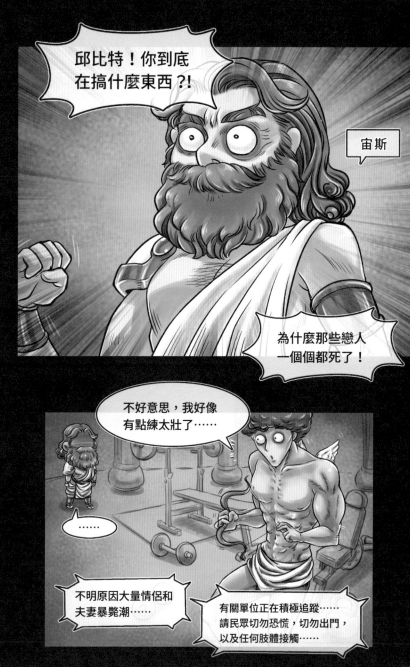

關門 #Closed door

快追！不要讓他跑了！

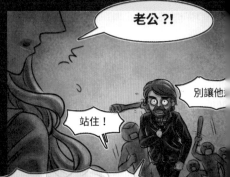

老公?!

站住！

別讓他

辛蒂！快跑！快進屋裡去！

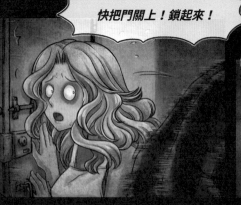

快把門關上！鎖起來！

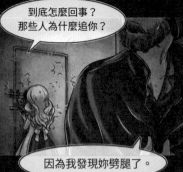

到底怎麼回事？
那些人為什麼追你？

因為我發現妳劈腿了。

77

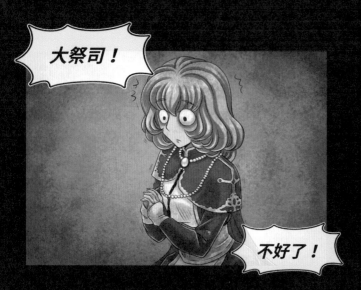

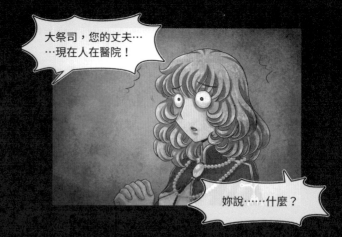

老公！

不……為什麼
會這樣……

你明明答應過的……

你不是答應說會好好找工作的嗎？
給我把醫院的屍體放回去！

可是當個征服世界的邪惡法師
才是我從小的夢想啊！
這些新鮮屍體找好不容易才弄到手的耶……

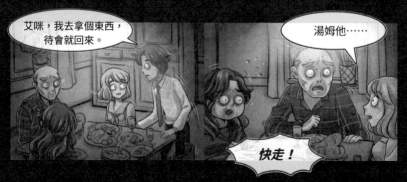

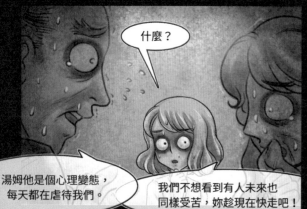

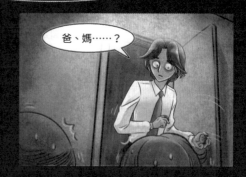

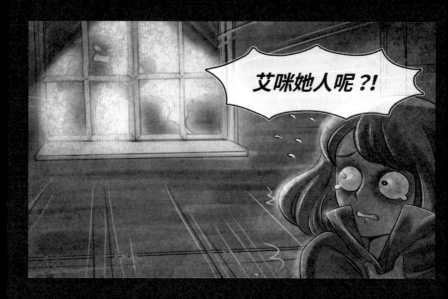

艾咪她人呢?!

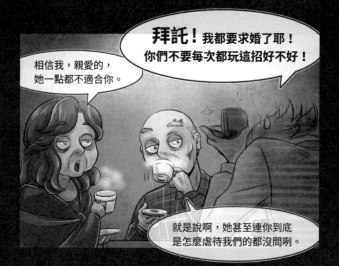

拜託！我都要求婚了耶！
你們不要每次都玩這招好不好！

相信我，親愛的，
她一點都不適合你。

就是說啊，她甚至連你到底
是怎麼虐待我們的都沒問咧。

別喝那杯咖啡！

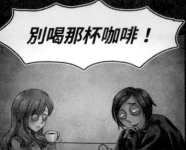

你被逮捕了！
有人報警說看到你在她
飲料裡面**加料**！

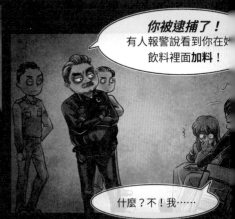

什麼？不！我……

別想狡辯！！

我敢說要是她喝了那杯咖啡以後，
一定會變得無法拒絕你對不對！

這是什麼？

82

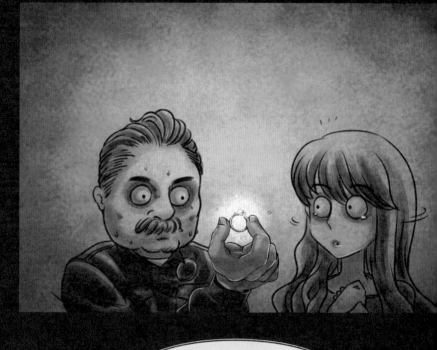

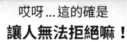

哎呀...這的確是**讓人無法拒絕嘛！**

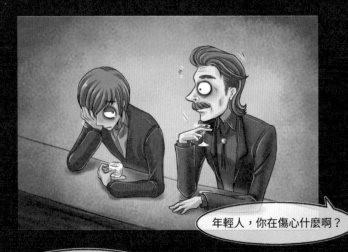

年輕人，你在傷心什麼啊？

我的艾琳娜離開我了，我覺得整個世界都失去了希望……

很簡單，夫妻床頭吵床尾和嘛，你就強硬一點，**直接把她拖上床**這樣那樣就行啦！

妙招？

原來如此……

這樣啊……那我教你個妙招吧。

這可是我跟我老婆恩愛五十年的祕訣呢！

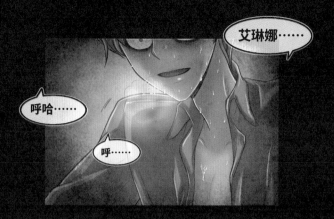

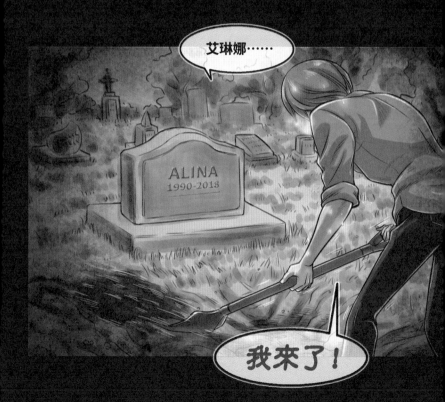

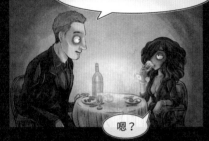

瑪莉，我有重要的事要告訴妳。

嗯？

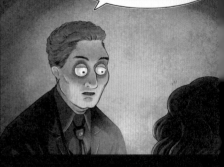

其實我結過婚，
我妻子幾年前因為
車禍過世了。

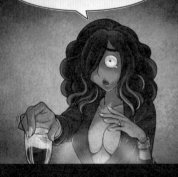

所以……你是把我……
當成她的替代品嗎？

不，當然不是！

妳是我所見過
最善解人意的女人，
和她完全不一樣！

真的嗎？她是個
怎麼樣的人呢？

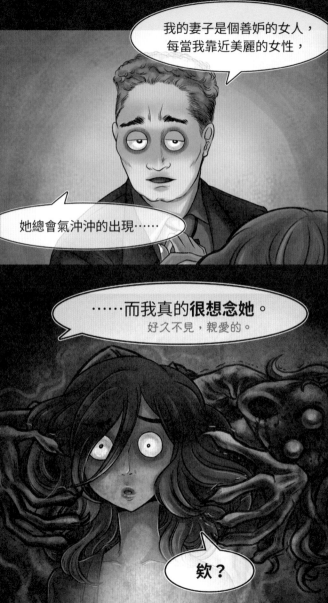

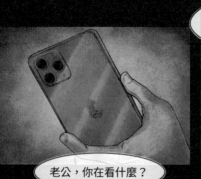

在看我新買的手機，它廣告標榜
「超耐用，絕對比你還長壽」。

老公，你在看什麼？

真有趣，看來他們對產品
很有信心喔。

我很好奇，
如果我現在把它砸壞，
廠商算不算廣告不實…

來試試看吧。

3 …

哈哈，別傻了好嗎。

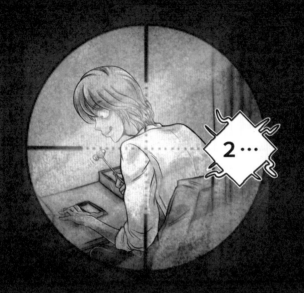

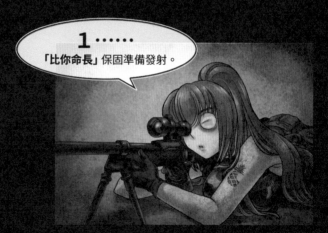

好朋友 #Best friend

叫你們經理出來！

我就是經理，有什麼事嗎？

經理…

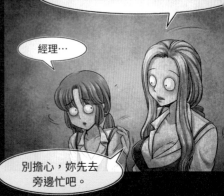

別擔心，妳先去旁邊忙吧。

經理，剛剛那個人…

沒事。他覺得餐廳服務很好，可是因為妳太可愛了，所以不好意思跟妳說。

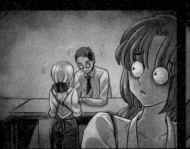

這、這樣啊…

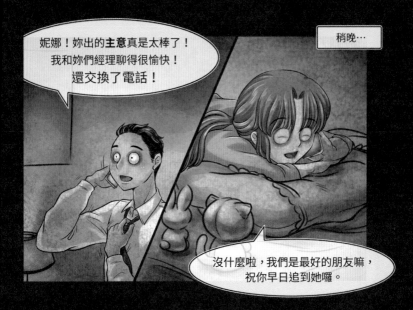

是啊，我們是**最好的朋友**嘛⋯

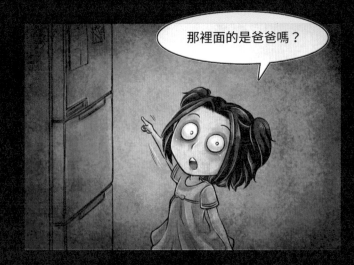

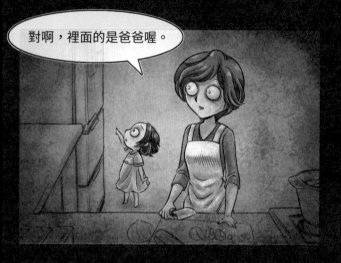

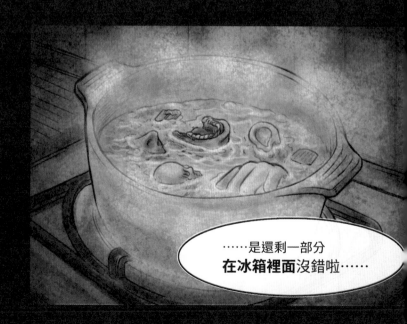

你的孩子，是你的孩子嗎？ …

撞牆 #Hit the wall ♡

小仙子 #Elves ♡

巫毒娃娃 #Voodoo doll ♡

失蹤女孩 #The lost girl ♡

學說話 #Learn to speak ♡

小鳥 #Little bird ♡

鏡子 #Mirror ♡

熊熊 #Teddy Bear ♡

小組作業 #Team work ♡

♡

2020 Likes

4 DAYS AGO

留言······ 發佈

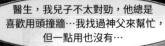

醫生，我兒子不太對勁，他總是喜歡用頭撞牆…我找過神父來幫忙，但一點用也沒有…

咚、咚、咚…

他又開始了…

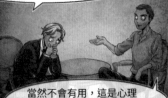

當然不會有用，這是心理問題，你應該早點找我來的。

交給我吧，我可是心理學的專家。

孩子，別害怕，我是來幫你的…

喔？所以你也想加入遊戲嗎？

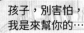

什麼遊戲？

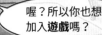

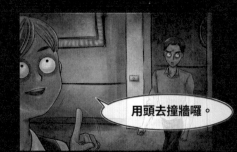

用頭去撞牆囉。

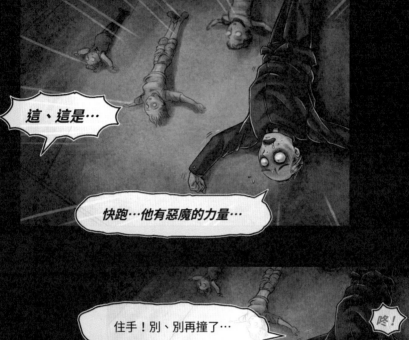

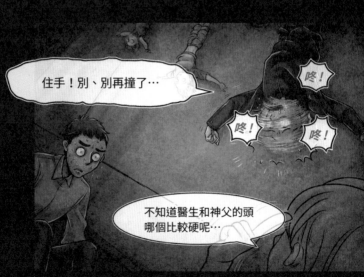

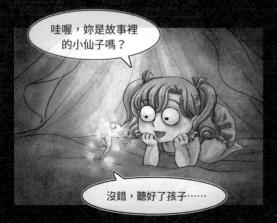

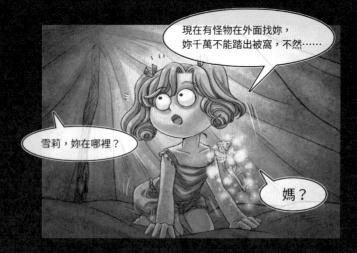

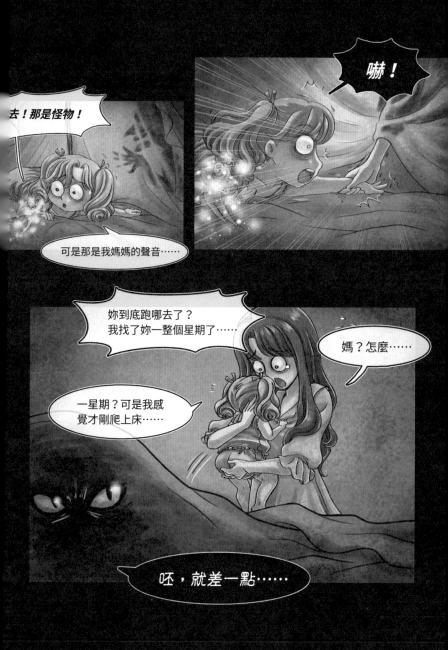

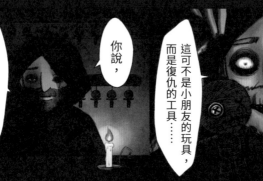

的人，體會它所經歷的任何感覺。

這可不是小朋友的玩具，而是復仇的工具……

你說，

你想要一個巫·毒·娃·娃？

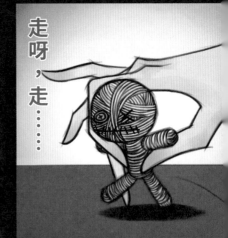

走呀，走……

我瞭解，先生。

但我想下咒的對象，是我自己喔。

原來走路是這種感覺呀。

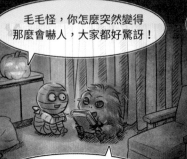

毛毛怪，你怎麼突然變得那麼會嚇人，大家都好驚訝！

那本書上說，人類看到熟悉的東西突然變了個模樣，就會嚇到哭出來…剛好我擅長變身，來試試看吧。

蜘蛛子給了我這本書，裡面有好多嚇人的方式！妳要不要也試試看？

MISSING

425-723-XXXX

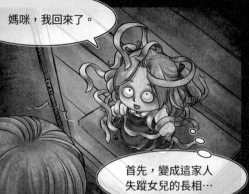

媽咪，我回來了。

首先，變成這家人失蹤女兒的長相…

喔！天啊！貝拉妳到底跑哪去了

就是現在！

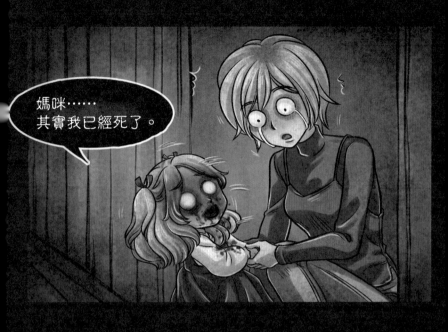

媽咪……
其實我已經死了。

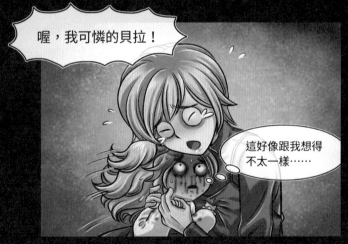

喔，我可憐的貝拉！

這好像跟我想得
不太一樣……

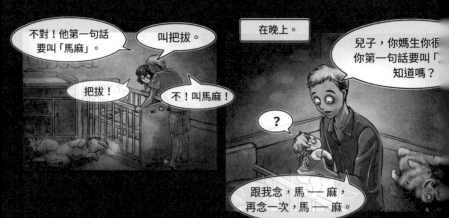

在晚上。

兒子，你媽生你很
你第一句話要叫「
知道嗎？

?

跟我念，馬 — 麻，
再念一次，馬 — 麻。

不對！他第一句話
要叫「馬麻」。

叫把拔。

把拔！

不！叫馬麻！

在另一個晚上。

寶貝～～～
你爸爸最溫柔、最棒了，
你第一句話要說「把拔」，
好嗎？

?

把拔、把拔、把拔…
寶貝，記得要說把拔喔。

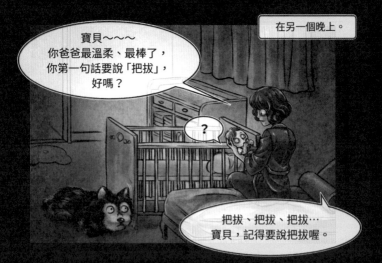

104

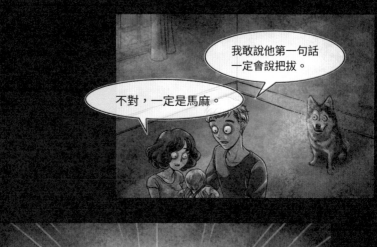

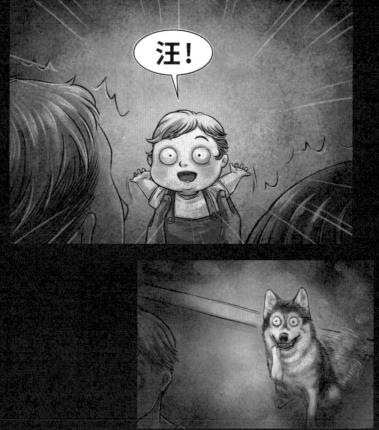

 # 小鳥 #Little bird

媽咪，小鳥好可愛喔！
我也想變成小鳥！

親愛的，妳一定可以的。

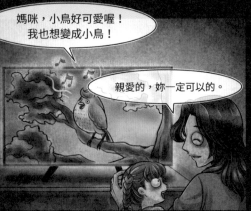

我是隻小小鳥～

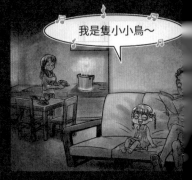

媽咪妳看！我在飛耶！

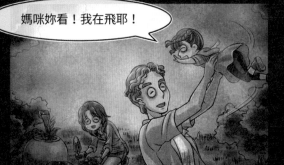

寶貝，該睡覺囉。

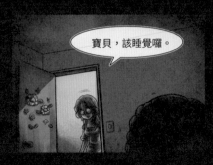

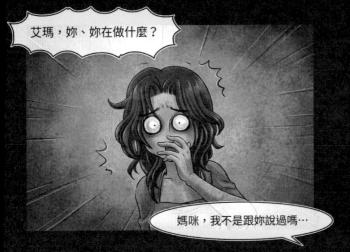

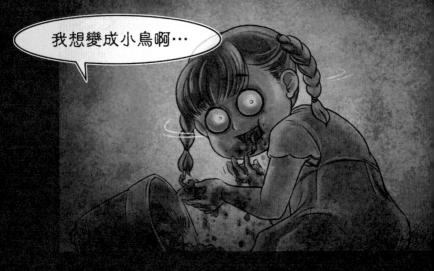

 # 鏡子 #Mirror

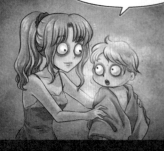

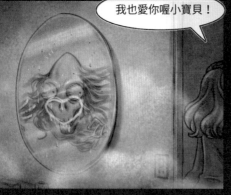

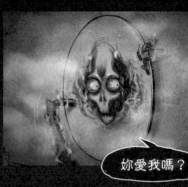

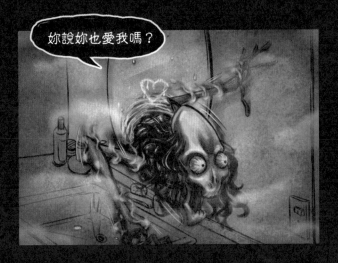

妳說妳也愛我嗎？

妳愛我嗎？

媽咪！！！！！！
妳背後那是什麼啊？

什麼……呀啊啊啊啊啊！

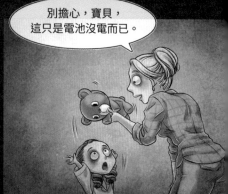

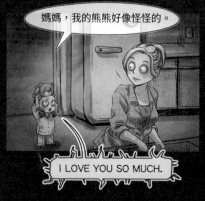

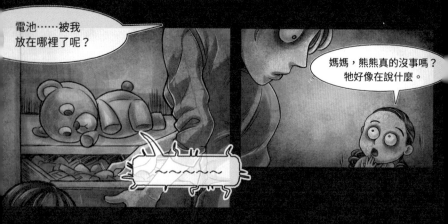

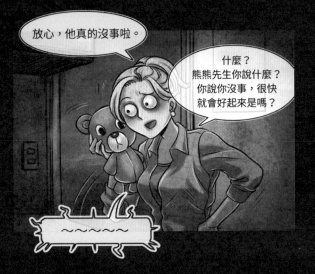

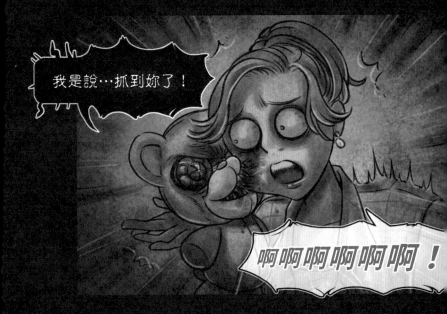

 # 小組作業 #Team work

喔不！這下完了！
我們的小組作業進度
嚴重落後！

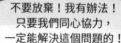

不要放棄！我有辦法！
只要我們同心協力，
一定能解決這個問題的！

威爾老師超嚴的！
我們一定會被當掉！

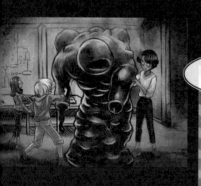

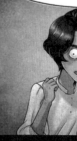

完成啦！

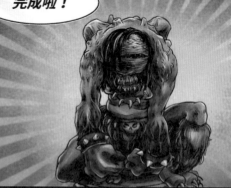

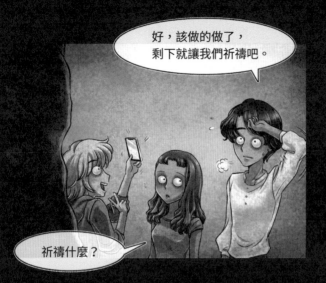

好，該做的做了，
剩下就讓我們祈禱吧。

祈禱什麼？

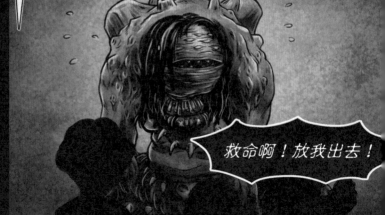

祈禱沒人會發現……
被封在雕像裡的**威爾老師**囉。

救命啊！放我出去！

紅魔鬼

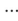

···

 驅魔 #Exorcism

 完美小女孩 #Perfect girl

 惡魔 #Devil

 蜘蛛·人 #Spider man

 天使 #Angel

2020 Likes

4 DAYS AGO

留言······ 發佈

 驅魔 #Exorcism

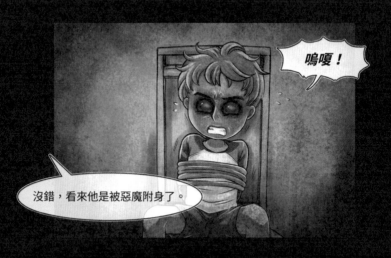

嗚嗄！

沒錯，看來他是被惡魔附身了。

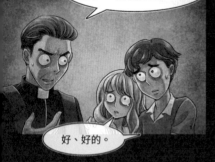

必須要馬上為他準備驅魔儀式……跟我來吧。

好、好的。

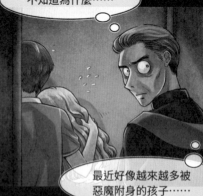

不知道為什麼……

最近好像越來越多被惡魔附身的孩子……

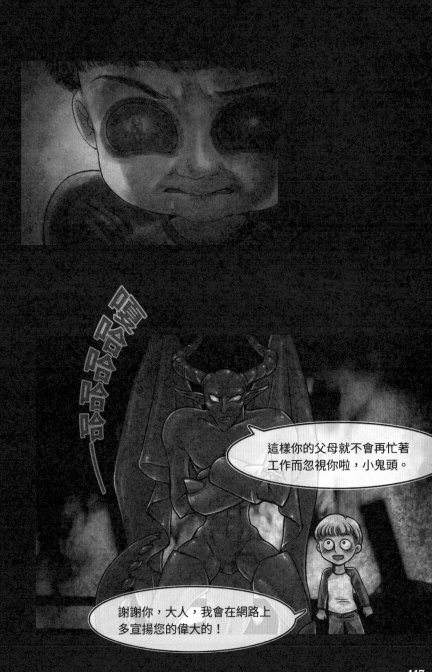

117

我看看啊，

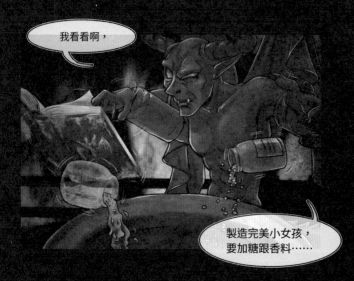

製造完美小女孩，
要加糖跟香料……

還有一切讓人感覺
美好的事物！

菸酒和垃圾食物
是一定要的啦！

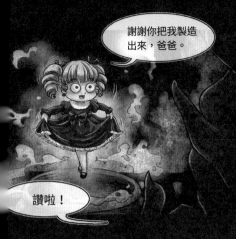

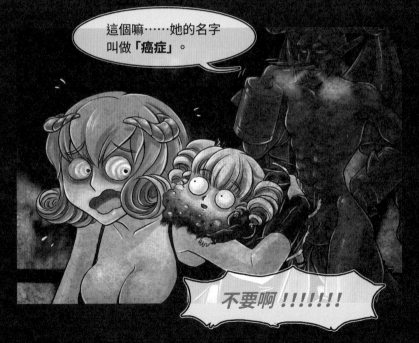

惡魔 #Devil

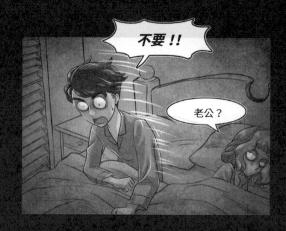

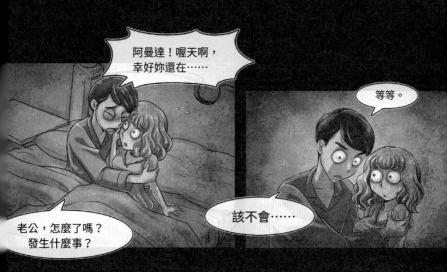

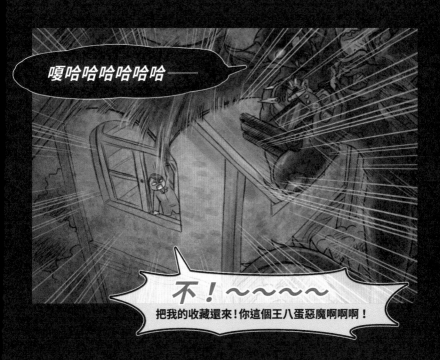

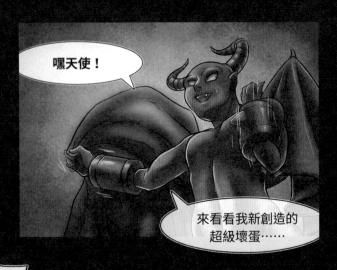

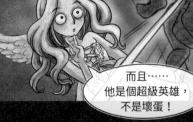

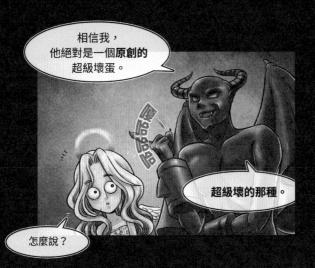

相信我，
他絕對是一個原創的
超級壞蛋。

超級壞的那種。

怎麼說？

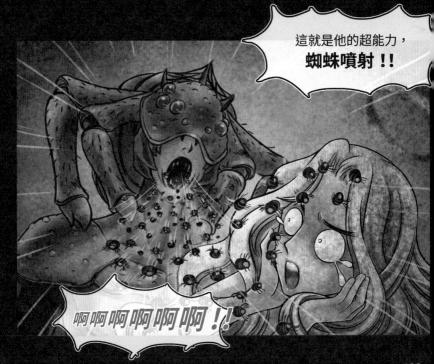

這就是他的超能力，
蜘蛛噴射！！

啊啊啊啊啊啊！！

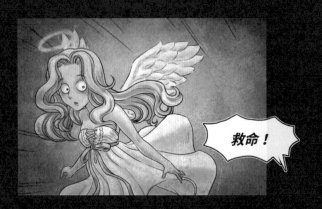

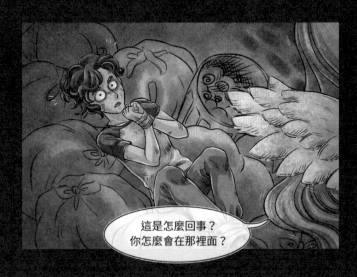

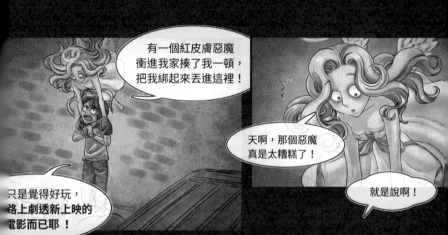

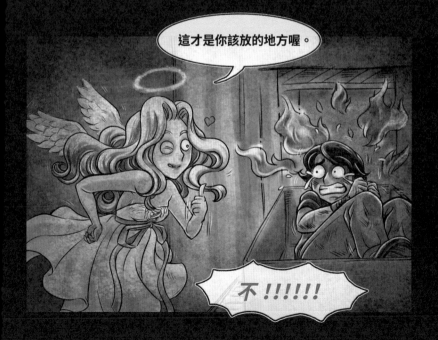

Fiction

① 相機 ② 逃跑 ③ 計
神經質作家殺人
⑥ 回家 ⑦ 救世主 ⑧
⑨ 伴侶 ⑩ 遊戲 ⑪ 幻
⑭ 瘋機器人 ⑮ 神探
家殺人事件（下集

我在網路上標到了一台便宜的二手拍立得相機，我開心地幫熟睡中的女友偷偷拍了張照，卻出來一張墓碑的相片，墓碑上頭刻著她的名字，死亡日期則刻著10/13，就是今天。

我感到毛骨悚然，完全搞不懂這是怎麼回事。

這時，她的手機突然震動了一下，我的好友傑夫，寄了一封簡訊到她的手機裡。

一種莫名的直覺，讓我做了平常絕不會做的事——我擅自看了她的簡訊。

簡訊的內容，讓我的腦袋一片空白，那是一段應該只屬於情侶間的親密對話，卻出現在我最好的朋友，與我的女朋友之間。

忽然間，我似乎明白了什麼。

——我拿起相機，用顫抖的手對著自己按下快門。

相片很快就出來了。

畫面中的我，穿著一身髒污的囚服，眼神空洞地回望著我。← End

累了一天，終於能下班回家了。

夜深了，白天總是車水馬龍，吵雜不堪的街道也安靜了下來。

為了省停車費，我把車停在和公司有點距離的路邊空車位，所以我還得拖著疲憊的身軀走到那兒才行。

走著走著，突然有一大群人從前方一條小巷裡衝了出來。

他們尖叫著，看起來很慌亂，好像在躲避什麼，往我這裡衝了過來。

我嚇了一跳，也轉頭和人群一起逃跑。

我穿著西裝和皮鞋，久疏運動加上累了一天，實在是跑不快，很快就淹沒在人群中，我雖然不知道他們到底在逃離什麼，但從他們的反應來看，一定是發生了很可怕的事，所以我使出吃奶的力氣狂奔，只求至少不要落到最後。

我不敢往後看，害怕萬一真的有什麼恐怖的東西，我看了一定瞬間軟腳，但真的很困惑到底發生了什麼事，所以我邊跑邊斷斷續續的問。

「你們……到底……到底在逃什麼啊？」

我此話一出，人群集體停了下來，我腳下一個踉蹌，撞到了前面的人，他的背異常的硬，我感覺自己好像撞上了一堵磚牆。

「怎、怎麼了嗎？」我問。

「我們沒有在逃。」人群集體開口，整齊劃一的幾乎像是同一個人的聲音，讓我感覺不寒而慄。

「那你們是⋯⋯」我顫抖的開口。

在我正前方的人們突然上半身扭轉了一百八十度轉向我，四周的人們也全部都朝我轉了過來。

「當然是來找你的呀！」人群異口同聲用俏皮的語氣說。

他們的眼窩深陷成兩個漆黑的窟窿，嘴巴裂開一個直達耳際的扭曲笑臉。

我想逃，可是我已深陷在人群中，動彈不得了⋯⋯↵ End

1

我想我是著魔了。

我愛的人，就在畫像的「對面」……但我卻碰不到她，也救不了她……

這幅畫剛買回來時，長得和現在不一樣。

一開始，畫中的女子只是優雅的坐在房間的窗前，對著畫框外的世界微笑。

我對畫中女子一見鍾情，她的優雅和氣質深深吸引了我，所以我將畫像掛在房間裡，好讓自己天天都能看到她。

直到後來……事情起了變化。

她在畫中的模樣變了。

她的氣色越來越糟，開始咳嗽，最後甚至臥床不起。

看著她那麼痛苦，我卻完全無能為力。

我只能趴在畫框前，不斷向神……甚至是魔鬼祈禱。

「讓我到另一邊去！讓我救她！」

2

大宅裡，陰鬱的氣氛蔓延在空氣中。

不管是主人女主人，還是管家與僕人，每個人都臉上都充滿了憂愁。因為曾經那麼充滿活力的大小姐，就這樣病了⋯⋯甚至快死了。

大宅主人和最倚重的管家，正一邊望著房間裡奄奄一息的大小姐，一邊低聲討論著到底該怎麼辦。

一切的問題，是從一幅畫開始的。

喜歡收集古玩的大小姐，不知從哪裡買來了一幅畫作，上頭繪著一名英俊但有些陰鬱氣質的男子。

一開始，畫中男子還很正常。

但很快的，大家就發現不對勁⋯⋯因為他會動！

畫中的他一天比一天還要靠近畫框，臉上的神情充滿了飢渴和欲求，讓人不寒而慄，大小姐更是被嚇得一病不起。

於是大宅的人們決定將它處理掉，但不管怎麼處理這幅畫，火燒水淹……怎麼做那幅畫都絲毫無損；而不管大小姐搬到哪個房間，隔天畫都一定會出現在她房間的牆上，直直對著她。

不知是否是激怒了他，畫中男人的神情，也變得越來越可怕，彷彿要穿過畫面，來取走大小姐的性命似的。

他十指箕張，整個人趴在了畫框上，刮削著畫的表面，面容扭曲，雙眼流下了血淚，大大咧開的嘴巴，彷彿無聲地在吶喊著什麼詛咒的話語。

「讓我到另一邊去！讓我救她！」↵ End

1

當八重尾看到現場的景象時，忍不住皺起了眉頭。

死者上半身癱趴在工作桌，下半身則仍坐在椅子上，雙眼圓睜，嘴巴大大的張開，死前似乎受到了極大的驚嚇。

他的後腦勺凹陷了一個洞，似乎是被某種堅硬的鈍器重擊過，鮮血從他的雙耳和眼角流淌，看來他挨的那一下著實不輕。

房間裡有四五名鑑識人員，正在進行採集的工作，而他的視線穿過一扇開著的房門，可以看見他的好友，警探長谷川先生，正在隔壁的房間內，一臉嚴肅的盤問著幾名目擊者。

八重尾邁步向前，而長谷川也剛好在這個時候，瞥見了八重尾瘦長的身影。

長谷川和身邊的手下叮囑了幾句後，便朝著八重尾走了過去。

「小八，你總算來了。」長谷川鬆了一口氣地說，他有著一張稜角分明的剛毅臉孔，他在面對目擊者們與手下時始終扳著的表情，在面對老友時總算鬆懈了下來。

那是對於八重尾毫不保留的信任。

「狀況如何？」八重尾沒有寒暄，直截了當地問。

長谷川伸出拇指，往旁邊倒在桌上的死者比了比。

「田中吉男，三十二歲，職業是作家，進一步的死因還要等化驗結果，不過就初步目測來看，很明顯的是死於後腦上的外傷。」

「嗯。」八重尾點點頭，然後又環顧四周，問道：「那這房間又是怎麼回事？」

「啊，你說這個啊，很誇張吧？」長谷川聳聳肩，也跟著抬頭環顧房內，「我剛到的時候也很驚訝，我看過這個作家的作品，有聽說過他是一個非常神經質的人，但我沒想到他居然神經質到這種地步，這房間簡直就像……就像……」

「精神病院。」八重尾咕噥了一句，這個房間內的擺設，簡直就像他當年曾經待過一段時間的那所「療養院」一樣。

房間是純白色的，牆上和地板都鋪設著格狀的軟墊，那一般是精神病院用來防止精神不穩定的病患自殘用的；而且不只牆和地板，所有的傢俱，包含死者坐著的椅子、工作桌、甚至連桌上的電腦，都覆著一層白色的軟墊。

房間總共有三個出入口，第一個出入口是八重尾剛才走進來的房門，外頭是直通玄關的走廊；第二個則是通往客廳，也就是方才長谷川查問目擊者們的地方；最後一個，則是位於房間的角落，那是一間廁所。

「裕介，老樣子。」在真正開始搜查前，八重尾淡淡的對長谷川說。

「OK。」長谷川點點頭，然後拍了拍手。

「鑑識組的同仁們。」長谷川說，「不好意思，我個人需要對這裡做點搜查，以方便盡快找出人犯，請各位移步到隔壁房間稍微等候一下。」

房間內的鑑識人員們都和長谷川隸屬同一個分局，他們不是第一次和長谷川合作了，也知道長谷川的這名友人，是小有名氣的偵探，所以聽他那麼說，也沒有多做什麼反應，便放下手中的工具，魚貫走向客廳。

在最後一個鑑識人員走出房間後，長谷川將房門掩上，那扇門一樣也鋪著軟墊，上頭鑲著一扇圓型的強化玻璃窗，窗沿高高隆起，讓人無法藉由以頭撞擊窗子傷害自己——標準的精神病院風格。

透過這個窗戶，剛好可以看到在客廳沙發上坐成一排的目擊者們，八重尾對這點頗為滿意，但他一向習慣在詢問目擊者前，先行觀察整個犯案現場，他覺得這樣比較不會讓他有先入為主的觀念，所以他先將注意力轉回房內，戴上自備的橡膠手套，小心仔細地查探起來。

他一邊繞行房間，一邊和長谷川問起一些細節。

「你說你看過這傢伙的作品，那他是寫什麼的？」

「他寫的是懸疑推理故事，還算小有名氣，他很會想一些手法匪夷所思的兇殺案，手法都滿新穎，充滿意外性，我個人還挺喜歡的。」

「充滿意外性？譬如說？」

「譬如說……他上一部作品，叫做『皮卡丘殺人事件』，內容述說一個女明星在拆封一個粉絲送的皮卡丘玩偶後，就突然暴斃身亡，本來警方在皮卡丘內部發現一個小型的電擊器，所有證據跡象都指向送這個禮物給女明星的粉絲──他剛好是一名理工相關的工程師。」

「然後？」八重尾隨口問，抬頭望著一扇高高鑲在接近天花板位置的窗戶；窗戶一樣是圓型的，邊緣全部封死，房間的空氣對流並不是靠窗戶，而是靠裝在房間四個頂點的三台抽風機，和一台冷氣。

長谷川說著，語氣有些興奮：「但沒想到，最後主角探查後卻發現，原來那工程師和這名女偶像明星，其實在偷偷交往，在禮物中夾送電擊器，只是兩人之間的一點小小「情趣」；真正的兇手，其實是女明星的經紀人，他一直單戀著她，在發現她有祕密戀情後，憤而在女明星的茶中加了一種會讓心臟麻痺的藥，在她拆開禮物前，設計讓她喝上幾口，事情就成了。」

「下毒殺人？」八重尾皺起他那細長的眉毛，「感覺有點普通啊。」

「重點在前面那個隱藏在皮卡丘裡的電擊器啊！」長谷川激動的説：「誰想的到居然有人在皮卡丘裡面塞電擊器！而且根本想不到最後居然不是這個電擊器殺的！而是極其普通的下毒！真的是充滿意外性啊！」

「呵、呵。」八重尾乾笑了兩聲，刻薄地説：「你知道嗎裕介？我想你就是這種白痴小説看太多了，所以才會一點腦袋都沒長，再這樣下去，我看你一輩子都沒辦法靠自己破案。」

「唉，別那麼説嘛小八。」高大的他搭著八重尾的肩，「你出腦，我出力，兩個人各司其職，一起破案不是很好嗎？」

看上去嚴肅剛健，不怒自威的長谷川，在面對老友時總是會露出一副和他的外表完全不搭的無賴神情。

「説到這個，你什麼時候才要加入警界啊，你早點加入，和我一起查案才不會被礙手礙腳的，限制一大堆啊。」

「沒什麼興趣。」八重尾冷冷地說，兩人的步伐繞過了半個房間，來到了廁所前。

八重尾打開了廁所的門，看了看，裡頭和外面的房間一樣，擺設都是純白的，沒有對外窗，而是裝著一盞抽風機，就這樣來看，如果兇手是外來者，只可能從客廳或通往玄關的門進出，因為房間內並沒有可使用的出入口。

接著八重尾在放著衛生紙的馬桶上，發現了一瓶水滴狀的半透明小瓶，他拿起來，搖了搖，裡面裝滿著液體。

「那是什麼？」長谷川好奇的問。

「嗯……我也不知道，不過我看過這個東西，記得小南好像也有……」八重尾沉吟。

「小南！」提到這個名字，長谷川的臉色頓時變得一片煞白，急問：「她也來了嗎？」

「沒有。」八重尾搖搖頭：「昨天晚上報社臨時有事，有稿子要趕出件，所以她和直美留在報社，我出門的時候她還沒回來。」

「呼……」長谷川聞言鬆了一口氣，「好家在，我還沒跟你說吧？上次她硬跟著你來的那次，你還記得嗎？」

「有一個老法官想玩虐待遊戲，結果反而被妓女做掉那次？」

「沒錯。她拍了一些獨家相片登在報紙上，結果那些照片裡拍到了一些不太妙的東西，你知道的，就是那些『工具』嘛，那的確是挺不堪的，害我上司被那個老法官的家屬打電話罵翻了，他被罵翻，接下來當然就是我遭殃了，畢竟是我放小南進場的……」

長谷川說著，深深嘆了一口氣。

八重尾憐憫的看著好友，難得的伸手拍拍他的肩。

小南是八重尾同父異母的妹妹，也是長谷川一直以來暗戀的對象，但雖然喜歡她，長谷川可一點都不想要身為報社記者的小南，也跟著八重尾一起跑來現場湊熱鬧。

但人生就是這樣。

你越擔心、越不想要它發生的事，往往越會發生，而且是立刻、馬上。

就在兩人走出廁所的瞬間，往玄關走廊的那扇門，突然打開了。

一名頂著一頭粉紅泡泡糖色蓬鬆捲髮的女孩衝進了房內，抓著相機就是對房內一陣喀擦喀擦地猛拍。

八重尾和長谷川被這一陣突如其來的閃光燈猛襲，一時之間幾乎睜不開眼。

女孩一連拍了數十張相片，才大發慈悲地停下手，而這時，守在屋子門口的警察也已追了進房間內，客廳裡待著的幾名警察也因為命案現場發生的騷動，打開門趕了過來，身後鑑識人員以及幾位目擊者們，也都越過幾名警察的肩，好奇的望著這裡。

「小、小南……」長谷川臉上的神情非常的微妙，那夾雜了看到心上人的喜悅，以及看到惡魔般的恐懼。

「嗨裕介哥！」小南愉快的打招呼。

而湊在房間內的其他警察，也就是長谷川的手下們，則都帶著一副看好戲的眼神，看著他們的長官。

他們都認得這名女孩，也清楚知道，素有「魔鬼長谷川」稱號的長谷川警部，對這名活潑亮眼的女孩有意思。

「你怎麼那麼見外，只找我哥來呢？」小南說，「要不是直美姐跟我說，我不就會錯失這次幫忙的機會了嗎？」

「直美？」長谷川不可置信的轉頭看向八重尾，「為、為什麼……」

八重尾聳聳肩，「我只是傳了個簡訊跟她說，我來這裡幫你辦案，要她拖住小南，但你知道直美的個性，她就是心太軟，想必一定又被小南裝可憐磨出詳情了吧？」

「哥說的完全沒錯。」小南吐了吐舌頭，俏皮地說：「真不愧是名偵探呢！」

「喂！」就在這個時候，一名人高馬大的男子推開了人群，從客廳擠進房間內。

「妳這女人在做什麼？誰跟妳說妳可以這樣隨便拍攝的？」那壯漢臉色不善的說：「妳哪家報社的？小心我告妳！」

小南嚇得連忙將相機收起，一溜煙躲到了八重尾與長谷川身後。

「這位是？」八重尾挑眉。

「我是田中老師的責任編輯，敝姓熊田！請多指教！」壯漢用洪亮的嗓音說，他雖然說請多指教，但語氣和神情卻充滿了威嚇之意。

八重尾完全不把這樣的挑釁放在眼裡，只是淡淡地低聲說：「裕介，我房間也看得差不多了，是時候問問目擊者了。」

長谷川點點頭，比了個手勢叫部下過來，很有條理的下了一些指示，包括和總部彙報、安排員警去房屋四處搜查，看有沒有可疑跡證，以及吩咐鑑識查人員繼續搜查，但暫時不要動到屍身後，便和幾名層級較高的部下，以及小南與八重尾兩人，一同留在客廳，對目擊者們展開進一步的審問。

2

這次的目擊者共有三人。

目擊者一：田中吉男之妻，田中美合子，她是一名全職家庭主婦，年近四十的她看起來雖然體型有些臃腫，但仍看得出她年輕時應該是個美人。

「那個時候，我正在廚房裡做菜。」美合子用那雙哭腫了的眼，看向客廳另一頭，隔著一道門簾後，便是廚房所在之處，「我把菜端出來，在餐桌上擺好，然後先去請在玄關等著的熊田先生，問他要不要先用餐。」

在客廳旁擺著一張餐桌，上頭放著好幾盤已經煮好的菜，有麻婆豆腐、咖哩、魚湯、還有一盤春捲，看來田中太太似乎廚藝不錯。

「在妳做菜的過程中，妳都沒有發現妳丈夫有什麼異狀嗎？」長谷川問，手裡拿著一本黑皮小冊子做的記錄。

「沒有。」美合子搖搖頭，哀傷地說：「外子他……他在創作時十分厭惡被打擾，所以除非他說好的時間到了，不然我不會去打擾他。」

「說好的時間？」

「是的。他在進入房間工作前，會幫自己訂好停止工作的時間點，到了那個時間，我就必須要去叫他才行。」

「必須？如果沒有去叫他呢？」八重尾站在一旁盡量不引人注目的位置，冷不防插了一句話。

「我……這……」美合子聽到這個問題，頓時變得支支吾吾起來，還一邊扯著在這個天氣穿，顯然是有些太熱的長袖衣服，試著去遮掩自己的手臂。

她的動作並不大，所以沒有引起長谷川的注意，但並沒有逃過八重尾銳利的目光，他注意到，美合子的袖子底下，有著像是瘀青的黑影。

在他開口詢問之前，一直坐在一旁，神情乖戾，不發一語的中年男子開口了。

他嘶啞著嗓子吼道：「如果她沒有照他的要求去做，那個王八蛋就會打她！」

「哥！別這樣！」美合子急忙制止他，神情急得像是要哭出來了。

「美合子妳別插嘴！我早就和妳說過，快點和這個王八蛋離婚，哈！現在正好，他就這樣被人掛了，真是死得好！死得妙！死得呱呱叫！」

說話的中年男子，是美合子的哥哥，現年四十三歲的岡山一郎，也是這次事件的二號目擊者。

岡山一郎的職業是工地工頭，他穿著一件白色汗衫，全身曬得黝黑，他的身材並不特別壯碩，但長期在工地工作，讓他那兩條並不算粗的手臂筋肉糾結，看起來也十分有力。

「岡山先生，案發時你在哪裡呢？」長谷川問。

「我在後院抽菸！」岡山猛地用大拇指往後一比，「我本來是來找田中那個混蛋理論，要他今天一定要給我簽離婚協議書的，但他關在房間裡，美合子又攔著我，所以我只好先等他出來再說。」

「你在後院時，有看到什麼可疑人物從房子裡出來嗎？」

「沒有，我是對著外頭看，但我就站在後門門口，要是有人經過我一定會發現。」

「後來呢？遺體是怎麼被發現的？」長谷川問。

「我不清楚。」岡山聳聳肩：「我先是聽到美合子的尖叫聲，我以為那個王八蛋又在打她了，結果我氣沖沖的衝進房間──」

「哪個房間？」八重尾突然問。

「還有哪個房間？」岡山翻了個白眼，對這名瘦弱蒼白的年輕人的提問感到很不耐煩：「當然是那傢伙掛點的房間！」

「你從哪個門進去的？」八重尾敏銳的問。

「當然是靠走廊的那扇門！我沒事繞去另外一邊做啥？」岡山用一副「你這傢伙是白痴啊？」表情看著八重尾。

「門沒鎖？」

「沒。」岡山聳聳肩，「我一進門就看到那傢伙倒在桌上，美合子邊哭邊撲向他，卻被那個大傢伙——」他看向責任編輯熊田，「——給攔住，他要美合子不要激動，然後撥了電話叫救護車。」

「不過我當時就覺得這是多此一舉啦，那王八蛋根本死透囉，叫靈車還比較快。」岡山不屑的說著風涼話，「這樣也好啦，那個王八蛋一天到晚在幻想有人要對他不利，這下如願以償啦，哈！」

「妳丈夫有被害妄想症嗎？」長谷川轉頭看向美合子。

「是、是的……」美合子承受不住丈夫去世的哀慟，和哥哥對丈夫的奚落，終於忍不住流下淚來，「外子被這個病困擾許久，他的房間也是因為這樣特別打造的，他常常覺得自己身體裡有另一個人，隨時想要趁他不注意的時候謀害自己。」

坐在她身旁的岡山先生似乎是發現自己說得太過分了，一臉歉疚的摟著妹妹，笨拙的拍著她的背，美合子再也忍不住，撲在哥哥的懷裡大哭起來。

一旁的小南看得眼眶泛淚，差點就要拿起相機來拍，但還是勉強忍住了。

長谷轉頭看向客廳裡最高大的人，也就是最後一個目擊者，出版社責任編輯，熊田晉三。

「熊田先生，可否請你述說一下當時的情形呢？」

熊田點點頭，雖然他又高又壯，給人感覺充滿威脅性，但他說起話來時十分有條理，詳盡的敘述了當時的經過。

他今天從中午開始，便待在田中家，因為今天是田中吉男的截稿日，然而他的新作還有一些部分需要修正，所以急著收稿的熊田只好暫時待在這裡，等田中吉男寫好，一拿到稿就準備衝去校對送印。

「你最後一次看到他是什麼時候？」

「老師在兩點整時進入工作室，當時他的精神狀況難得地很好，我認為這次應該可以順利完稿，所以下午便去玄關，和印刷廠商用電話口頭商量做書的細節。」

「你和印刷商談了多久？」

「大概……快兩個小時吧？」他歪著頭，「我談完的時候，岡山先生也剛好到了。」

「談完以後呢？」

「談完以後……」熊田的神情忽然有些尷尬，他帶著點慚愧地說：「在那之後，我就不小心睡著了，一直到聽到夫人的尖叫聲，我才驚醒過來。」

「在你睡著的時候，有沒有可能有人經過你身邊，而你沒發現？」長谷川問。

「這個嘛……」熊田低頭看了看自己的魁梧的身材，他坐在門口，大概可以擋住一半的玄關，「我想應該不太可能。」

「岡山先生，你大概是幾點到的？」長谷川問。

岡山抬起頭，說：「我是四點左右到的，在玄關還被這個大塊頭嚇了一跳。」

「岡山先生，你四點到這裡的時候，你說你沒見到田中先生的面，但你有看到他嗎？」八重尾開口問。

岡山想了想，最後點頭說：「有，我那個時候在客廳想衝進房間，被美合子攔住的時候，有瞄到那傢伙還坐在那裡打鍵盤。」

「你確定？」長谷川説。

「呃……」岡山有些不肯定地説：「其實我不太肯定他有沒有在打鍵盤，不過我很確定他那個時候還坐得好好的，沒有倒在桌上。」

「好的。」長谷川在小冊子上加註了一筆，看向八重尾。

八重尾點了點頭。

「那麼。」長谷川站起身，對著三位嫌疑者説：「我先暫時失陪一下，其他警官可能也會對你們提出一些問題，請配合回答。」

接著便和小南與八重尾，一同離開了客廳。

（到這邊為止，所有的線索都給出囉，已經可以推理出是什麼殺人法了。聰明的讀者啊，你也來推理看看吧，説不定你也有當名偵探的天分喔！）

（解答篇在187頁。）↵ End

羅蘭始終記得，父親騎在馬上，用他的手杖指著一大片家族產業時的畫面。

頂座鑲著玻璃球的手杖在陽光下燁燁生輝，掃過遠方無數豐美的果樹、堆滿的穀倉和酒庫，廣大的莊園放眼望去幾乎看不到邊際……

還有父親的承諾。

「這一切將來都會是你的。」父親的話語裡充滿了對自己人生的自豪與對孩子的關愛。

白手起家，闖下偌大基業，的確足以讓他自豪了。

當羅蘭用一杯出乎意料的毒酒送父親上路時，也不得不感慨父親的確是了不起的開創者。

「羅蘭先生，關於令尊的意外我深感遺憾。」父親過世後，律師將遺囑遞給了羅蘭：「這是他的遺囑，還有他留給您的遺產。」

隨著遺囑遞過來的，還有那支父親慣用的玻璃球頂座的手杖，羅蘭不甚在意的隨手接過，讀起了遺囑。

然後羅蘭的臉色變得很難看。

變得比他父親喝下毒酒後，那錯愕不解而發青的神情還難看許多。

父親將名下所有的財產都捐了出去，只留下這根手杖，以及一段對兒子充滿殷殷期盼的訓誡……

立身持正，善待身邊的人事物，才是真正的寶物。吾兒，這根手杖在我最窮困潦倒的時候，告訴了我這個道……

「混帳！」

沒等將遺囑看完，暴怒的羅蘭便跳了起來，將遺囑嘶成碎片，更拿起了手杖痛毆了律師一頓。

當驚慌失措的律師逃出房間後，羅蘭猶不解氣的將手杖狠狠折成兩半，丟出了窗外！

在羅蘭發洩完脾氣後，他立刻開始連絡其他律師，著手要將遺產討回來，或許成功又或許會失敗，也或許他一輩子都會和遺產的官司苦苦糾纏之中。

手杖則被僕人清理走了，丟到了垃圾堆，從此不知去向。

很多年以後，手杖被一名混跡街頭的孤兒撿起。

孤兒小心的擦拭手杖頂端的玻璃球，希望這個閃閃發光的東西，或許能賣個好價錢。

下一秒，一個巨大的身影，便從手杖中冒了出來。

那是一個渾身膚色如天空般湛藍，穿著充滿異國風情的女子。

「啊，是新主人……」女子漂浮在半空中，低頭看著被嚇呆的孤兒「雖然不知道你為什麼那麼久才叫我出來，但我要先提醒你一些事……」

「我是一個『手杖精靈』，可以幫你實現所有的願望。」女子的眼睛閃閃發光，像是無垠星空：「但要記得，立身持正，善待身邊的人事物，才是真正的寶物……」

孤兒愣愣的點點頭，他聽不太懂女子的話，但他決定一字不漏的記在心中。

於是，另一段「白手起家」的傳奇故事，又要開始了……↵ End

在那麼多年後，我終於又回到這幢房子了。

我的老家。

我在上國中時，就搬出老家到外面住了，再也沒有回老家住過。

並不是因為和父母處不好的關係。

之所以不肯回老家住，是因為——這幢房子鬧鬼。

是的，鬧鬼。我不是開玩笑的，我小時候親眼見過盤據在這房子裡的鬼。

那是一個小男孩模樣的鬼，他總會出現在一些陰暗的地方，用可怕的神情看著我。

我曾經和父母提過這件事，但他們從未見過我所說的鬼，所以不怎麼相信。

雖然不相信有鬼，但他們很體諒我對這幢房子的害怕與厭惡，認為不管怎麼說，我不喜歡住在這房子裡是事實，所以安排我去讀寄宿學校，在我成家立業後，也從不要求我帶老婆孩子回老家，而是他們自己來拜訪我。

這次會回老家，是因為父親重病臥床。

聽請來看病的醫生說，父親本來只是小感冒，不知道為什麼會惡化成這樣，而他雖然神智不清，卻總是會夢囈似的一直呼喊著我的名字，所以他推斷可能是太想念我，思念成疾。

父親這樣的狀況讓我很擔心，所以就算回家可能會看到那隻小男孩鬼，我也不管那麼多了。

當我到達老家門口時，傭人立刻把我請進宅裡。

父親的狀況真的很糟，他臉頰凹陷，曾經健壯的身體瘦得不成模樣，我看著他以往總是充滿威嚴的臉龐，忍不住落下淚來。

可就算我來到了他的面前，父親卻像是認不出我來，依然對著空氣喊著我的名字，我在病床前守了幾天，病情也沒有好轉的跡象，醫生也束手無策，委婉地對我們說該準備後事了。

當晚，我和母親徹夜長談，談著關於父親的總總。

他是一個非常棒的父親，高大威嚴，卻又不失仁慈與幽默，除了他曾有一次酒後失態，打過我和母親外，我對他完全沒有任何不良印象，而且在那之後，我從來沒看過他喝酒，想必他一定也對當時的事很後悔。

「你在說什麼？哪有這種事？」母親突然睜大眼，訝異的說：「你爸他從跟我認識以來，從來不碰酒的啊。」

我也很錯愕，因為這是我記憶中唯一一次父親失態，所以不可能記錯。

我還記得他甚至抓著母親的頭去撞牆，還把我推下樓梯……

「夠了！亞伯！你到底在說什麼？」母親一臉恐懼的看著我，摀著耳朵，好像我說了什麼不堪入耳的髒話：「你爸爸絕對不可能作出那麼恐怖的事，絕對不會！」

我想是母親年紀大了，而對父親的愛，讓她選擇刻意去遺忘這樣恐怖的回憶，所以我沒有跟她爭論，安撫了幾句，就送她去睡覺了。

一轉頭，我卻突然看見那個我小時候常見到的小男孩鬼，正蹲在樓梯上，用怨毒的眼神瞪著我。

我忽然想到，會不會父親生病，根本就是他害的！

我立刻衝了上去，他倏然消失，然後又出現在另一處。

我一直追，最後追到了我小時候住的房間前。

我推開房門，點亮了燈，這個房間的擺飾，跟我小時候離開時一模一樣，滿桌的玩具、附有鏡子的衣櫃、還有大大的四柱床。

我順手拿起桌上一本有點泛黃的日記，讀了起來，我都忘了我小時候有寫日記的習慣。

隨手一翻，就翻到裡頭內容寫著父親喝醉後打我和母親的事。

嗯，所以我果然沒記錯，是母親……

等等。

我瞪大眼睛，又翻了好幾頁。

這是怎麼回事？

為什麼我的日記裡，每一頁都寫著父親每天怎麼毒打和虐待我？

不對！這不是我的日記！

我看向日期處，發現上頭寫著的日期，比我出生的年份還早了大約五十年，可這本日記的筆跡是我的沒錯，我……

一瞬間，我什麼都想起來了。

我想起了自己被父親虐待後，關在衣櫃裡，最後活活餓死在裡面。

過了很久以後，我看見一個和我年紀相仿的小男孩，住進了我以前的房間，他有著愛他的父親母親，我真的好羨慕好羨慕。

所以我……

我猛然回過頭。

衣櫃門上鑲著一面大鏡子,那個小男孩就蹲在鏡子裡,用猙獰的表情看著我。

我終於知道他到底想要什麼了。

他用滿是鮮血的雙手敲打著玻璃,張開嘴想要嘶吼,卻沒有發出任何聲音,但我從他的神情明白了他想說什麼。

「還給我!」↵ End

這個世界已經被一頭巨大的怪物占據很久了。

我和我的同胞們被迫住進暗處，過著見不得光的生活，在不斷逃避追殺的過程中，我們一族的歷史傳承曾數度斷絕，所以我不知道這頭怪物是從什麼時候出現的，也不知道牠是什麼來歷，又為什麼要對我們趕盡殺絕，只知道牠似乎天生就對我們充滿了殺意，而懸殊的體型差，讓我們對牠完全沒有招架之力。

又是一次突如其來的襲擊，這次哨兵反應太慢，讓我們來不及撤離，村子全毀，絕大部分的同胞也幾乎都慘死在怪物的腳下。

我和妻子僥倖生存了下來，趴伏在暗處，看著那頭巨大的怪物在四周走來走去，不斷尋找我們的身影。

「嗚……」妻子摀著肚子，神情痛苦。

「妳還好嗎？」我擔心的問，她懷有身孕，就快要生了。

「我沒事。」妻子吃力的説，回給我一個苦笑。

「可惡，可惡」我恨恨的看著那頭怪物，在牠的腳邊，曾經美好的家園被輾為平地，同胞們支離破碎的屍體散落四周，而且牠似乎有看到我們逃跑，一直沒有放棄尋找，再這樣下去，我們被找到也只是時間的問題而已。

已經⋯⋯沒有希望了嗎？

「別⋯⋯」妻子伸出一隻手，溫柔的摸著我的臉：「別露出那麼絕望的表情吶，我們不是還活著嗎？而且，不是還有那個傳說嗎？我相信救世主一定會出現的。」

「⋯⋯妳說得對。」我不想讓妻子被我的絕望感染，勉強擠出了微笑：「他一定會出現的。」

根據傳說，在一切都崩毀，所有美好的事物都不復存在，希望消逝之際，將會有一個救世主出現，他擁有非常強大，甚至足以和巨大怪物感到懼怕的力量。

這個傳說一直是族人們的精神支柱，讓我們勉強能在這個殘酷的世界裡生存下來，但看著眼前慘烈的情景，難道這還不夠絕望嗎？難道這還不算「所有希望消失之際」嗎？如果連面臨這種狀況，救世主都沒出現，那⋯⋯

忽然間，我的眼前亮了起來。

我們用以遮住身軀的障礙物，被怪物直接拿起來了！

「快跑！」我大吼，衝向怪物的腳邊，想盡量拖延時間。

但那巨大怪物大概是看妻子就快要跑遠了，居然直接忽略我，大腳一跨，往逃跑的妻子用力踩了下去。

那一瞬間，我看到妻子回頭看了我一眼，眼神裡盡是絕望與驚恐。

「啪滋。」妻子消失在怪物的腳下。

「不！」我絕望的看著怪物將腳抬起，妻子肚破腸流，身體一半在地上，另一半則沾黏在怪物的腳底，我那還未出世的孩子也掉了出來，落在地上，怪物發現，立刻又補上了一腳。

在這一瞬間，我終於明白了。

世界上根本就沒有什麼救世主。

因為絕對不會有比這更絕望心碎的時刻了。

怒氣與悲慟淹沒了我的意識，同時一股莫名的力量迅速充滿了我的全身，我還來不及去思索這是怎麼一會事，下一秒，我已飛了起來，無與倫比的衝向殺了我妻子的大怪物。

我居然飛起來了？

看著那巨大怪物臉上驚恐的神情，傳說的內容在我的腦海中一閃而過。

原來如此，原來……我就是所謂的救世主嗎？

對怪物的恨意很快的又吞噬了我的感官，讓我的大腦宣告失靈，我使盡身體裡的每一分力量向前飛衝，巨大怪物的臉越來越近、越來越近……

「啪滋！」

......

發生什麼事?

剛剛那聲巨響是怎麼搞的?我成功了殺了那頭怪物了嗎?

我的眼前一片漆黑,感覺自己落到了冰冷的地面,怪物的吼聲傳進我的耳裡。

「喔天啊!嚇死我了!這隻蟑螂居然給我飛起來!太恐怖了!幸好我有拿著電蚊拍……」

我聽不懂牠在說什麼,但我知道自己失敗了。

在模糊的意識裡,不知怎地,雖然眼前一片漆黑,我卻依稀感覺到了,妻子就在我的附近。

我伸出了顫抖的手,碰到了她的臉龐。

傳說沒有騙人,我的確讓怪物感到害怕了,雖然只有短短的一瞬間……但至少,怪物那一瞬間的空檔,讓我能來到她的身邊,像過去每晚一樣,觸摸到她的臉頰。

「晚安。」

我在心裡輕聲說。↵ End

1

「剪刀、石頭、布！」

隨著吆喝聲，三名穿著各異，大約三十多歲的男人，各自比出了猜拳手勢。

勝負分曉。

「我又贏啦！」穿著一身有些髒汙的工人服，滿臉笑意，欣喜比出勝利手勢的是「喜劇先生」。

穿西裝打領帶，神色有些陰沉的「恐怖先生」，低著頭喃喃道：「……又輸了。」

而肌肉健壯，只穿著黑色背心，露出大片刺青的「動作先生」，則握著拳頭仰天大喊：「可惡！早知道就出剪刀啊！」

雖然打擾他們的興致有點不好意思，身為一個盡責的電影院員工，我還是得提醒一下。

「不好意思，現在很晚了，還請小聲一點喔。」我說。

夜已深，街道上已無人。

我所工作的影城，是一家二十四小時營業的影城，而深夜時段，常會有一些不同於白天的奇妙客人，就像這三位。

「啊，抱歉抱歉，一時太激動。」可以輕易一拳打趴我的動作先生轉過頭來，摸著頭誠摯的和我道歉。

「沒關係，所以三位今天要看的電影已經決定了嗎？」我微笑。

「是的。」總是滿臉笑容的喜劇先生走向前，笑著豎起三根手指。

「三張最新的喜劇電影票，謝謝。」

2

「喜劇先生」、「恐怖先生」、「動作先生」當然不是他們真正的名字，而是因為他們熱愛看的電影類型所取的綽號。

顧名思義，三人所愛看的電影類型不同，而他們每個月五號，都會來到電影院，用猜拳的方式，決定今天要一起看誰喜歡的類型的電影。

我偶爾會和他們聊上幾句，知道說他們其實私底下並不認識，甚至也不知道彼此身分與工作，只是單純的「電影朋友」。

聽說它們當初會認識，據說是因為剛好一起看了一部「具有搞笑成分的動作恐怖片」，因為那是部超級大爛片，原本不認識的三人走出影廳上廁所時，不約而同的幹罵起來，彼此對對方的論點頗有共鳴，便

約好下次一起再來看個電影，就這樣看著看著，漸漸熟了起來。

三人喜歡看的電影類型天差地遠，每個月五號深夜聚會時，為了決定要看哪種類型的電影，都會來一次這樣的「勝負之爭」。

通常最常勝出的是喜劇先生，或許是笑口常開有福氣吧，他的勝率遠遠超過另外兩人，如果它們這個聚會有名字的話，我看八成得取名叫「喜劇之夜」之類的。

另外兩人也都很願賭服輸，雖然看不到自己喜歡的電影，還是會陪著看完，之後有機會再看自己想看的電影（我就曾在聚會日外服務過動作先生，他好像是健身房教練的樣子）。

雖然很莫名其妙，但我還挺喜歡看他們的勝負之爭，偶爾還會和一起值班，但還不清楚他們狀況的同事用早餐打賭誰會贏，但他們上了幾次當後，都知道喜劇先生勝率極高，就再也騙不到免錢早餐了，著實可惜可嘆。

日子一天一天過，下個月的五號轉瞬就到。

這次的電影檔期可是好片雲集，不管是動作、恐怖、喜劇，都有評價非常高的好片。

這次，最先到的是恐怖先生。

他和平常一樣穿著西裝打領帶，一臉陰惻惻的樣子。

「呵呵呵呵……這次我可是有著絕不會輸的密策……呵呵呵呵……」恐怖先生說，不過他也不是第一次那麼說了，勝率還是淒慘無比。

「哈哈！那你也得先過我這關才行！我這次可是有著絕不會輸的決心！」動作先生剛好也到了，爽朗有自信的說。

不過我很想跟他說，猜拳這種事恐怕和決心沒什麼關係就是了。

「嘿嘿嘿嘿嘿。」

「哼哼哼哼哼。」

於是這兩個大男人，就在深夜的電影院門口，一個環著手，一個手插腰，盯著彼此，胸有成竹的笑著，那畫面說有多詭異就有多詭異。

只是沒想到，最後約好的時間到了，喜劇先生竟然沒來。

「哼，看來那傢伙大概是怕輸給我，居然沒來。」恐怖先生說。

「放屁！是怕輸給我才對！這樣也好，我的勝率提高了一倍！來吧！一決勝負！」動作先生肌肉賁張。

「剪刀、石頭、布！」

就像我剛才說的，決心和猜拳決勝負其實是沒什麼關係的，而且少一個人，勝率也不是提高一倍，最後動作先生敗下陣來，由恐怖先生取得今晚的勝利。

於是興高采烈的恐怖先生，就和垂頭喪氣的動作先生一起進電影院，看了最新最夯的恐怖片。

出來時，恐怖先生一臉都是滿足的笑意。

「真是太好看，太嚇人啦！」恐怖先生說。

「……」動作先生臉色灰敗，一言不發，看來被嚇得不輕。

「恭喜恭喜。」我向恐怖先生道賀。

「哈哈……」恐怖先生笑著笑著，突然臉色一沉，話鋒一轉：「不過那傢伙今天怎麼沒來呢？該不會出了什麼事吧？」

「可能剛好有點事沒空來吧。」我接話。

「嗯……希望沒什麼事就好。」恐怖先生喃喃自語：「畢竟雖然贏了很開心，但少了一個人，好像就缺了點東西的感覺……」

兩人聊了一下電影劇情後（過程中動作先生幾乎說不出話來），便各自離開了。

下個月同一時間，恐怖先生與動作先生準時出現，但喜劇先生依然沒來。

再下個月也沒有，下下個月也沒有。

就這樣，喜劇先生再也沒有出現在深夜的電影院。

恐怖先生與動作先生還是一樣每個月出現，但兩人在決勝負時都顯得有些無精打采，有氣無力的。

偶爾我看著深夜的街道，也會有些懷念喜劇先生那張誰看了都有好心情的笑臉。

然而他依然再也沒有出現過……

3

「請問，是動作先生和恐怖先生嗎？」

又是一個五號深夜，出現在動作先生與恐怖先生面前的，是一名穿著黑衣的瘦弱婦人。

「是的，請問妳是……？」恐怖先生問道。

婦人露出了一個有點苦澀的微笑，緩緩和兩人說起她的來歷，最後鞠了個躬，轉身離開，消失在深夜的街道。

原來，喜劇先生過世了。

因為工作環境的關係，他的肺出了問題，住院治療了好一陣子，最後還是回天乏術。

「我先生常常提到你們兩位，他平常是個很嚴肅的人，但提到和你們用猜拳決勝負的事時，總是笑得很開心……」喜劇先生的太太大概是想起亡夫生前的笑語，也露出微笑。

那天晚上，恐怖先生和動作先生照常的決一勝負。

「剪刀、石頭、布！」

兩人都出了石頭。

「啊，我輸了。」恐怖先生淡淡的說。

「我也輸了。」動作先生有些哽咽。

然後兩人一起買了最新的喜劇電影的票，進電影院看了場理應會讓人大笑的歡樂電影。

但兩人走出電影院時，臉上卻都布滿了淚痕……

4

「剪刀、石頭、布！」

經過一段時間的沉寂後，現在，決勝負的聲音又再度於每個月五號，在電影院前的廣場響起了。

決鬥者，有三。

除了恐怖先生和動作先生，還多了一位外型姣好的清秀女生。

她是喜劇先生的妹妹，聽大嫂說了喜劇先生和兩位電影好友的事後，熱愛看愛情電影的她，決定「代哥出征」。

但她的猜拳實力實在是完全比不上她哥哥，一開始幾乎沒贏過，後來我看恐怖先生和動作先生，似乎都對這位新的「愛情小姐」產生好感，兩人想盡辦法都想讓愛情小姐贏得自然順利。

「ＹＡ！我贏了！」愛情小姐開心的大叫。

「不好意思，現在很晚囉……」我輕聲提醒。

「不好意思，太興奮了……」愛情小姐轉過頭，俏皮的吐著舌頭說。

在她身後，恐怖先生和動作先生則又擺出了決鬥架勢，顯然是想決定今天的座位之類的，兩人的眼底都冒出了火花。

深夜的電影院。

我想這樣的勝負之爭，還會繼續下去吧……↵ End

天上那顆巨大的愛心，已經飄在那裡一整個月了。

我們也因此被困在屋內長達一個月，對外的通訊斷了，一直等不到救難隊，糧食和飲水也終於被我們吃用完了。

屋子裡的氣氛很絕望，大家各自和伴侶窩在客廳的一角，面如死灰，雖然一句話都不說，但我們都心知肚明——我們已經沒救了。

一個月前，我和妻子琳達受邀，到有錢的鄰居霍斯金夫婦位於郊外的避暑山莊裡，參加他們舉辦的大型派對。

派對很有趣，屋子裡堆滿了食物，大家暢飲玩鬧，在游泳池邊聽音樂，在庭院烤肉，場面熱鬧歡樂。

然後，一切就突然發生了。

一顆超級巨型的愛心，突然出現在夜空中，它的表面閃著紅光，還隱隱脈動著。

下一秒，它突然噴出了無數光束，從空中灑下，擊碎了一大堆人的腦袋。

大家陷入混亂，推擠著往屋內衝，在這一片混亂裡，又有不少人因此喪命。我和妻子幸運的順利逃進屋內，但到了山窮水盡的此刻我才明白，比起渾身發臭，精神瀕臨崩潰的我們，那些在第一時間就被光束貫腦而死的人們，才是真正的幸運吧？

在這一個月內，有不少人試著逃出去求援，但全部都被那顆巨大的愛心瞬間擊斃，最後，只剩下我和琳達、霍斯金夫婦、還有一對小情侶里昂和比安卡還活著。

里昂摸著女友的額頭，比安卡已經發燒好幾天了，眼看就快要不行了。

他咬著牙，背著女友搖搖晃晃地站了起來。

「你想幹嘛？」我問。

「我要衝出去，比安卡的狀況不能再拖了，她沒辦法撐到救難隊來。」里昂走到門口。

「別衝動，你這樣也只是送死而已。」我勸道，看向屋子的門口堆成一整排的屍體。

「反正如果比安卡死了，我也不想活了。」里昂回給我一個苦笑，然後邁步衝了出去！

里昂像是擠出了身體剩餘所有的力量般，用難以置信的速度背著女友，低著頭，頭也不回的一路往山莊的門口衝，推開大門，消失在我們的視線中，過了不久，就聽到車子發動，揚長而去的聲音。

我們兩對夫婦錯愕的互看。

他沒事？為什麼？

「我知道為什麼了。」

我靈光一閃，突然間，我想我明白為什麼他們沒被攻擊了。

我牽著琳達的手，站了起來。

「我想和那個怪物的形狀有關，我一直在想，為什麼是愛心？」我認真的說：「我猜，那個怪物不會攻擊真心相愛的兩個人，所以我們只要牽著手，一起走出去就行了。」

「你確定嗎？」琳達有些害怕的問。

「我想應該是這樣沒錯，反正我們也沒有別的方法了。」我微笑：「而且如果最後能和妳一起死，我也願意⋯⋯」

「但我可不。」

冷冷的聲音，來自霍金斯先生，他從我背後冷不防用椅子砸中我，把我打倒在地。

虛弱的我，當然沒辦法立刻爬起來，只能看著他牽起我妻子琳達的手，兩人堅定的對視了一眼，然後一起衝出門口。

他們緊牽著手跑了幾步，雷射光束沒有降臨在他們的頭上，直到琳達抬起頭，不安的瞥了愛心一眼，霍金斯先生也和她一起抬頭。

「咻、咻。」

下一秒，門口多了兩具屍體。

我早就知道妳們兩個的事了。只是我終究希望，妳心裡其實還是對我……

我趴在地上，感覺後腦有熱熱的血緩緩流出，意識越來越模糊，我吃力的撇過頭，對一臉愕然的霍金斯太太微笑。

「霍金斯太太，等等出去時，記得不要看那顆愛心，一眼都不可以。」

那顆愛心實在太搶眼，太可怕了，所以衝出去外頭的人，都會在暴露身體的狀況下，又不由自主的抬頭看它……結果就是死。

而里昂在衝出去的過程中很專心，滿腦子只想著比安卡，所以沒有抬頭看那顆醒目的愛心。

或許，也能說是愛讓他得救了吧？↵ End

我和好友志豪在從補習班回家的路上，看到有人在免費發送試玩版遊戲光碟，由於光碟壓印上的插圖看起來色色的，讓我們頗感興趣，就順手一人拿了一份，然後各自回家。

回家後，我立刻滿懷期待的將光碟放進電腦中，結果遊戲畫面出來，主角根本不是封面上畫著的色色大姐姐，而是一個穿著制服的平頭高中生。

主角看起來和我長的有那麼一點點神似，連身上的制服也很像，遊戲內容是 3D 動作遊戲，主角要在一個迷宮裡不斷向前跑，閃避迎面而來的各種陷阱。

遊戲難度低到有點誇張，人物跑動速度過慢，陷阱也好閃到不行——我從看起來很深的水潭上一躍而過、閃掉從牆壁噴出的火柱、從迎面砍來的刀具陷阱下方滑壘而過，完全輕鬆寫意，毫無驚險，這遊戲簡單到根本沒有可玩性。

就在我打算將這無聊的遊戲關掉時，志豪打了通電話來，我用單手操作遊戲，順手接起電話。

「救我……咕……救救……」志豪的聲音很慌張，而且還伴隨著奇怪的咕嚕聲。

「你怎麼了？發生什麼事？」我嚇了一跳，遊戲中的角色也因為我這一分神，迎面撞上一具橫擺的刀刃，腦袋被切成兩半。

一瞬間，一排和遊戲中完全相同的銳利刀具，從螢幕畫面中猛然彈出，朝著我的臉砍來。

原來如此。↵ End

我躺在病床上，妻子緊緊牽著我的手。

她一向內向寡言，但我知道她一定很擔心我。

一個月前的一次車禍，讓我的眼睛受了嚴重的傷，動了精密的手術。

住院很痛苦，很有可能會永遠失明的不安更是一直纏繞著我，讓我喘不過氣。

幸好妻子不離不棄地陪伴，在我不安的時候，總是會牽緊我的手，無聲地給我安慰。

這天，終於要拆開覆在眼睛上的繃帶，測試我的手術是否成功。

妻子也很緊張，抓著我的手又更緊了些。

一層一層，醫生小心翼翼地解開了我的繃帶，我終於重見光明。

我開心的轉向妻子，想看看她久違了的臉龐。

但床邊除了醫生和護士外，沒有半個人。

而我的手掌一直被抓緊的感覺，也不知何時消失了。

手術成功，但醫生的臉上卻滿是擔憂之色，欲言又止，似乎想說什麼。

在那一瞬間，不用他開口，我也明白了一切。

我聽過一種叫幻肢症的病。

失去了四肢或身體器官的患者，在某些情況下，仍會感覺到自己失去的部分仍然存在，並不時會感到那些部位產生疼痛感，稱作「幻痛」。

有人說，幻肢症是一種拒絕接受失去的病。

我不知道我的狀況是不是也是幻肢症。

但我現在真的好痛，好痛……↵ End

半夜睡不著，出門想去家裡附近的便利商店買宵夜吃。

路上，我看見一對狀似情侶的男女，並肩站在馬路旁，背對著我，看著前方的道路，交頭接耳地不知道在說些什麼。

有道是閒事莫管，我直接走過他們身邊，沒有多往他們身上瞄一眼，因為隨便亂瞧引發的社會新聞我可看得多了。

然而，就在我走過他們身旁，又往前走了幾步路後，我開始覺得有些不對勁。

他們剛剛到底在看什麼？

前方接下來會經過兩三盞路燈剛好都壞掉了，所以在走到下一盞完好的路燈前，我得走過一小段異常黑暗的路段。

我有點緊張地往前走進那一小片的陰影裡，突然，我發現在黑暗中，有東西在看著我。

我嚇得全身僵住，動彈不得。

那是一隻巨大的黑狗，牠瞪著我，鮮黃的雙眼在黑暗中閃閃發光，好像兩點飄晃的鬼火。

我吞了吞口水，黑狗看起來很兇，讓我不知該怎麼辦，不管是前進後退，都很怕牠會突然衝上來攻擊我。

難怪剛剛那對情侶不敢往前走。

我眼神緊緊盯著黑狗的雙眼，輕輕的向後退了一步，想尋求後頭那對情侶的幫助。

不料就在這時，黑狗突然動了！

牠嗚噎了一聲，然後轉頭就跑。

……這是怎樣？

這時，我才猛然驚覺一件事。

剛剛……那隻黑狗，好像不是在看我……而是視線越過我，緊緊地盯著我身後的「某樣東西」，牠不敢轉移視線，就像我剛才害怕牠攻擊我而緊盯著牠一樣。

我身後有什麼？

對了，是那對情侶。

該不會……

就在我意識到這點的同時，我的鼻腔猛然吸進一股腐臭難聞的異味。

同時耳邊忽遠忽近的響起一連串耳語聲。

「你發現我們了，你看見我們了，你知道我們了，你碰見了，你聽見了……」

那聲音忽男忽女，糊成一團，就像好幾個人的聲音重疊在一起一樣。

我冷汗直流，明明不敢看，卻被某種莫名的力量吸引。

我緩緩轉頭。

後面……↵ End

「你說，這一切都是假象？」我驚訝的說。

「對阿，你現在所看到的，所知道的一切，全部都不過是被營造出來的假象而已。」阿胖懶洋洋的癱在沙發上，用胖嘟嘟的粗短手指按著遙控器：「其實根本沒有所謂的國外，除了我們台灣這塊土地外，世界上其他地方早就都被怪物攻陷了。」

「怎麼可能，明明就還是有很多來自外國的訊息和消息啊，現在伊波拉病毒在非洲肆虐，激進組織在中東地區燒殺擄掠，一堆大國對小國虎視眈眈準備侵略，你說這些都是……」

「是的，全部都是假象。」阿胖嚴肅的說，電視剛好轉到新聞，正在播放著日圓大貶值，大家搶著要去日本的訊息：「我問你，你有出過國嗎？」

「呃……沒有。」

「那你怎麼能確定真的有國外存在？我告訴你，其實這一切都只是政府為了安定我們，所捏造出來的假訊息，那些所謂知道外國資訊的人，或甚麼國外的名人、研究專家，通通不過是被政府收買的演員而已！」

「可是很多人出過國啊。」我反駁：「我媽上星期才去歐洲玩耶！」

「哼。」阿胖冷笑：「你以為那些飛機真的飛去什麼國外嗎？他們只是飛去專屬的洗腦基地，把那些旅客腦袋裡灌輸特製的假記憶後，再送回機場，我問你，你在你媽出國時有沒有跟他聯絡？」

「有啊，我媽她還很開心的說她買了……」

「那不是妳媽！那只是複製人！政府養來在你媽被洗腦的空檔時，製造她出國假象的複製人！」阿胖手一揮：「信不信由你！如果你要繼續被洗腦也隨便你，總之朋友一場，我已經告訴你這個世界的真相了。」

「那……你怎麼會知道這些的？」我小心的問。

「廢話。」阿胖翻翻白眼：「你以為我是誰？我老爸是耶和華，我老媽是觀世音菩薩，我可是號稱未來救世主的男人啊！」

「喔喔，這樣啊，真是好厲害呢。」我點點頭，從衣服裡掏出雷射槍，一槍轟掉阿胖的腦袋。

我不知道他是把我認成誰了，不過他以為我是他的朋友，所以講了那麼多，讓我其實有點感動，頗不想殺了他，因為我的工作是很寂寞的。

但規定就是規定，沒辦法，只要有一點碰觸到「真實」的可能性的人，就算是瘋子，也得馬上抹除才行。

畢竟雖然這個世界不像阿胖所說的，沒有其他國家，但阿胖的想法基本上和我們掌控這個星球的方法差不了多少了……

我走出阿胖的住處外，用力一蹬，飛上天空，飛出了台灣、飛出了地球。

回家的路上，我回頭看著方方正正，外型像糖果盒的地球，關於外太空真相的資訊，還得繼續隱瞞下去才行呢……↵ End

曾經有個瘋機器人，為了逃避自己犯下的罪行，它選擇遺忘一切，假裝自己是個人類……

「放下妳的武器，我不會傷害妳的。」

混濁的機械音，從「他」柵格狀的嘴部傳出，他有像是人類的四肢和身體，穿著人類的衣服，但頭部卻包覆著金屬－－就和這年代其他許多機器人一樣，除了部分特徵外，和人類幾乎沒有分別。

「不要過來！」在他的對面，是一名被他逼到牆角的女孩，女孩顫抖的手中，拿著一柄對她來說明顯過大的黑色手槍，她纖細的手腕就連舉著這把槍，給人感覺都很吃力。

184

它會收養人類小孩，照顧他們，但等到他們長大，它卻又會殺掉他們。

女孩舉著槍，一臉驚恐，對準身前的「人」，說道：「不要過來！我聽別人說了！你就是那個會殺小孩的瘋機器人，對不對!?」

……因為人類的成長會讓它發現，自己根本不是人類。

「男子」伸出手想靠近女孩：「我只是想……」

女孩尖叫：「不要過來！」

「砰！」

女孩開了槍，槍口猛烈的後座力，讓她的手腕往上一折，讓槍柄控制不住的撞到了她的臉上。

但子彈已然飛出，擊中了男子的胸口。

「碰。」一聲悶響。

男子倒在了地上，鮮血從他胸口的彈痕緩緩流出，頭上戴著的仿機器人頭盔也歪到了一旁，露出了一張人類的臉。

瀕死的他喃喃說著：「我只是想保護妳啊……母親……」

看著眼前的「男子」，女孩一臉錯愕：「血……？」

至少在她聽說過的傳聞裡，機器人是不會流血的，這是一個他們和人類顯而易見的差別。

「為什麼……」

女孩抬起手，錯愕的看著自己被後座力折斷的手腕，裡頭隱約露出了一些金屬原件，還冒著點點火花。

而她的臉上，被槍柄撞到的地方，皮膚也碎塊般的剝落，露出了金屬製的肌理。

曾經有個瘋機器人，為了逃避自己犯下的罪行，它選擇遺忘一切，假裝自己是個人類……← End

3

玄關。

長谷川探出頭向外看去，房子的前院門口拉起了封鎖線，外頭已經聚集了一些看熱鬧的群眾，他們說話的聲響剛好可以遮掩八重尾和他的討論聲，卻又不會聽不見彼此說話。

「小八，你怎麼看？」長谷川邊問，邊低頭瞄向自己剛剛記下的筆記。

這是八重尾要求的，要他學會自己對案件做一些觀察和記錄，已利推理和破案。

「三個人的口供基本上都吻合。」八重尾低頭思索著：「如果岡山先生沒看錯的話，那事情發生的時間點，應該在四點到五點之間。」

「四點到五點……」長谷川看了看筆記：「這個時候，田中太太在做菜，熊田在玄關睡著，而岡山則是在後院抽菸，由於前門和後門都有人占著，所以兇手很有可能是從屋側爬上二樓，然後偷偷從走廊的門溜進房裡，給田中致命一擊。」

「但那是假定這三個目擊者，都沒有說謊的情況下。」八重尾提醒，「而他們的行動，全部都沒有第三人可以證明。」

「你懷疑他們？」長谷川虎軀一震。

「當然，在我看來，他們三個都有嫌疑。」八重尾手一攤：「而且他們都有動機——一個被丈夫家暴的妻子、一個心疼妹妹被欺負的哥哥、還有一個被作者異常狀況困擾的編輯。」

「欸？前面兩個我還能理解。」小南疑惑地說：「可是那個編輯看起來並沒有很不滿啊。」

「等等，他提到過，說田中的精神狀況難得的良好，」長谷川思索了一下，「還說『這次』應該可以順利完稿，想必田中一定給他添過不少麻煩。」

「沒錯。」八重尾點頭，又說：「既然這三人都有還算足夠的動機，那麼，在其他警員尋找外人入侵的痕跡時，我們得先假定兇手就在這三人之中。」

長谷川和小南的心中，立刻推斷出一套關於兇手是誰的推論，正要提出來問八重尾時，八重尾卻搶先開口了。

「可是如果兇手在這三人之中，最大的難題就是……兇器呢？兇手到底是用什麼東西砸爛了死者的腦袋？而且又把兇器藏到哪去了？」

聽八重尾那麼一說，兩人內心裡原本盤算好的推理，立刻被推翻，讓兩人同時有些尷尬的停住。

「對了，我很好奇……」八重尾忽然想起一件事，他從口袋裡拿出從廁所搜到的水滴型容器，問道：「小南，妳知道這是什麼嗎？我好像在家裡廁所有看……」

他話還沒說完，小南就狠狠巴了他的頭。

「笨蛋！你到底在幹嘛啦！快點收起來！」她雙頰脹得通紅，氣急敗壞的低聲在哥哥的耳邊罵到，同時眼神還睢著一頭霧水的長谷川。

「什麼啊？」八重尾摸著被打得隱隱作痛的頭，莫名其妙。

「那個是用來……的啦！」小南將手附在八重尾的耳邊，快速地說出物品的用途，「你這個大笨蛋！不要隨便亂把這個拿來拿去，還說我也有用啦！」

八重尾聽到這東西用途的瞬間，就呆住了。

一個假設在他的心裡迅速成型，他陷入一種出神的狀態，思緒飛快的在腦海裡閃現，以致於他完全沒有將小南後來的話聽進去。

所有的線索在他的腦中串了起來，雖然閃過的資訊量很大，但其實只有短短一瞬間而已，當他突然抬起頭來時，小南和長谷川都嚇了一跳。

「等等，小八！你要去哪？」長谷川跟在快步沿著走廊前進的八重尾身後問道，小南則緊跟在後。

「我知道兇手的手法了！」

「什麼?!」長谷川又驚又喜。

八重尾快步走到工作室的房門前,大力推開了門,其實他有些著急,因為萬一鑑識人員沒注意,他要找的東西可能就……

「不要動!」他大聲喊道。

房間內所有鑑識人員一同看向他。

「你!」他伸出一根纖長的食指,指向一名正在採集死者血液檢體的鑑識人員。

「千萬,不要動。」

那名被點到的鑑識人員一臉無辜的看向長官長谷川,想尋求幫助,但長谷川只是聳聳肩。

「不好意思,請你先照著他的吩咐做吧。」

那名鑑識人員只好依言苦著一張臉,停下所有的動作定在原地,擔心著八重尾到底要對他做什麼。

卻見八重尾緩緩繞過他,仔細地檢查死者的屍體,最後似乎發現了什麼,用戴著橡膠手套的手,在死者的肩膀上輕輕抹了一下,抬起手來一看,上頭沾著些許咖啡色的粉末。

「這是什麼?」長谷川也好奇的照著八重尾的動作做了一遍,他的手上也沾上了咖啡色的粉末,他好奇的將粉末送進嘴裡含了一下,隨即皺起眉,呸了一聲:「呸!好苦!這是什麼鬼東西?咖啡粉嗎?為什

麼會在他的肩膀上？」

八重尾沒有回答他，他仍在仔細觀察著沾在手上的咖啡色粉末。

「夾雜著一點白色碎屑……對，兇手一定用了某樣東西加固，可那是什麼……」他喃喃自語。

下一秒，他猛地抬起頭。

「糟了！」八重尾大喊一聲，立刻向房間另一端，往客廳的門衝去！

長谷川連忙追了上去，臨走前，他不忘拍拍那名倒楣鑑識人員的肩膀說：「我記得你叫伊藤對吧？不好意思，下次我請你吃飯當補償！」

他跟著跑到門口，想起了什麼，又回頭補了一句。

「對了！你應該可以動了！」

然後就跟著八重尾跑進了客廳。

4

客廳裡，由於不想讓已經煮好的飯菜浪費掉，而且大家都很餓了，所以三名目擊者已經將飯菜端到客廳的桌上，正享用到一半。

除了因為夫喪而悲痛欲絕的田中夫人並沒有吃外，其他兩名目擊者都吃得很開心，看得一旁正在執勤的員警有些羨慕。

就在食量驚人的熊田又吃完一碗飯，挾起一根春捲要送到嘴裡的時候，八重尾忽然推開門，衝了進客廳，小南緊跟在後。

「停！」八重尾高聲喊道。

熊田愣愣地轉頭看著他，但仍沒停下手裡的動作，緩緩將春捲往嘴裡送。

八重尾衝了上去，一巴掌把熊田挾著的春捲打落在地。

「你做什麼！？」熊田勃然大怒，聲勢驚人的站了起來。

八重尾絲毫不懼，面無表情的抬頭望著他。

「這東西你不能吃。」

「為什麼？」

「這是證據。」八重尾冷冷地說。

「啊？」熊田不解。

這個時候，長谷川也衝了進房間裡，連忙將八重尾拉到一旁，擋在熊田的身前。

「你們這些條子現在到底是想怎樣？」一旁的岡山也惱了，站了起來怒嗆。「連飯都不給我們吃，想找麻煩是嗎？」

「閉嘴。」長谷川側過頭瞪了他一眼，「小心我用妨礙公務的罪名逮捕你。」

「你……」岡山氣得七竅生煙，正要說些什麼，熊田卻先一步說話了。

「不好意思，到底這位……他也是警官嗎？是什麼意思？」他還是很生氣，但卻也很好奇，到底為什麼八重尾會說這樣的話，「為什麼說這春捲是證據？」

桌上的春捲還剩大半盤，八重尾隨手抓起一個，塞給長谷川。

「吃吃看。」

長谷川依言咬了一口春捲。

「嗯？這春捲怎麼了嗎？蠻好吃的啊。」長谷川嚼了嚼，忽然皺起了眉：「等、等等，怎麼有種……有一點淡淡的苦味，味道跟剛剛死者肩膀上的粉末很像。」

「果然如此。」八重尾沉下了臉。「謎題全都解開了。」

「你是說……」長谷川看著他。

「沒錯，兇手就在這裡，那個人不但殺了田中先生，還將兇器包入春捲內，試圖湮滅證據。」

八重尾伸出手，手指緩緩劃過空中，最後堅定的指向──

「我說得沒錯吧？田中美合子女士！就是妳殺了自己的先生！」

所有人的視線全都看向美合子，有錯愕、有驚詫，難以想像這個為了丈夫之死而傷心欲絕的女子，居然就是殺害丈夫的兇手。

美合子縮在沙發上，原本就已經很蒼白的臉龐，唰地變得毫無一絲血色。

「你……我不知道你在說什麼……」

「胡說八道！」岡山大怒：「美合子才不會殺人！你不要在那邊隨口胡說，什麼叫做兇器是春捲？這春捲能拿來當兇器嗎？啊？」他憤怒地拿起一根春捲問道。

「你最好小心點，把那個春捲放下，因為你現在的行為可能是在毀損證物。」長谷川冰冷地說，他雖然不清楚八重尾到底在說什麼，但他對八重尾的推理能力，可是百分之百的信任。

「你……」長谷川嚴肅起來的樣子很有威懾力，讓岡山悻悻然放下了春捲，但他還是一臉不爽地說：「你最好給我提出一個合理的解釋，如果你只是沒來由的亂說，小心我去投訴你！」

八重尾不理他，只是直直地盯著美合子，緩緩開口。

「田中夫人，妳有便祕，對不對？」他嚴肅地說。

在場所有人，除了長谷川和小南外，都用一種難以置信的眼神看著八重尾。

這、這算哪門子的問題？

這根本是性騷擾啊！

岡山先生怒火中燒，握起拳頭就要撲向八重尾給他一拳，卻被長谷川擋住。

「你再有這種動作一次，我就逮捕你。」長谷川威脅道，又說：「小八，把你的推理說完。」

美合子並沒有回答八重尾的問題，只是慘白著一張臉，緊緊咬著下唇。

「妳不承認也沒關係。」八重尾從口袋中拿出那瓶半透明的水滴狀容器，「我剛剛問過人了，這個東西叫做『浣腸液』，是用來清除宿便用的。」

小南聽到這裡，頓時臉色一紅。

「我相信要是搜查妳家的垃圾桶，應該可以找到用過的其他瓶，上頭一定有妳的DNA，所以妳絕對無法抵賴。」

美合子依舊緊緊盯著八重尾，眼神狂亂，不發一語。

「可是……就算她便祕，跟這個案子又有甚麼關係？」長谷川忍不住開口問。

「當然有關係。」八重尾冷笑，「因為她所用的兇器……就是她的宿便！」

「什麼?!」

這次可就連小南和長谷川都不例外了，所有人都因為八重尾的發言震驚不已。

八重尾繼續說他的推理。

「我自己曾經看過，我妹妹小南有時上完廁所後，她的糞便過於硬實，所以無法順利沖下馬桶，造成馬桶堵塞……」

小南羞紅了臉，全身顫抖，看起來好像恨不得從背後，給她那個拿妹妹大便侃侃而談的白痴哥哥一刀。

「所以我想，在某些特殊情況下，便祕的人排出的糞便，具有相當程

度的硬度。」八重尾说，「而妳，就是利用了這點，我想妳應該是將整條過硬的宿便用『某樣東西』包緊加固，然後從後方趁妳的丈夫在專心寫作時，狠狠重擊他的後腦。」

長谷川忽然臉色一陣青，他想到了一個恐怖的可能性。

「你说的『某樣東西』該不會是……」他驚恐的開口。

「沒錯。」八重尾正色道：「那被她用來加固宿便的，正是春捲的米紙！」

聽到八重尾那麼说，長谷川頓時感到胃裡一陣翻攪，好不容易才忍住沒有吐出來。

岡山震驚到完全说不出話，而已經吃下好幾根春捲的熊田，則是三步併兩步的奪門往大門口衝，卻在跑到玄關時，就忍不住吐了滿地都是。

八重尾對於大家悲慘的情況絲毫不以為意，繼續说了下去。

「我想妳應該是將短棒似的宿便，用一層薄薄的米紙包住，再捆上橡皮筋，這樣就成為了一根足以敲破人腦袋的兇器；但不管宿便再怎麼硬，還是無法承受妳敲擊死者後腦的力道，因此在妳攻擊後崩成碎塊－－但我想妳應該連這點都計算好了，因為這樣裂開的宿便碎塊，更方便妳能將它連著橡皮筋一同沖進馬桶，接下來你就只要將沾了血的米紙做成春捲，不管是要讓人吃下肚，還是要最後做為廚餘處理掉，都不會有人發現了。」

「只是妳卻沒有料到，在敲擊時，有一部分的米紙也承受不住力道裂開，灑了一點宿便在死者身上，讓我能藉此確認了妳的詭計。」

長谷川頓時感到一陣暈眩……原來剛剛那個他以為是咖啡粉的東西居然是……

「現在所有證據都具備了。」八重尾一甩手，凜然說道：「只要將這盤春捲拿去化驗，一定可以驗出妳丈夫的鮮血，妳……」

「夠了。」

美合子終於開口，她的聲音卻沒了先前的顫抖，顯得異常的冷靜。

「我真沒想到……」她苦笑，「居然有人會想得到，我利用宿便來對他復仇……是的，我認了，田中吉男……我的丈夫是我殺的，我親手殺的。」

「為什麼要殺他？」長谷川拋開胃裡的噁心感，用專業的刑警語氣嚴肅地問。

「為什麼要殺那個王八蛋？」岡山先生叫了出來：「當然是因為他打她啊！警察先生啊！我妹妹……美合子真的過得很苦，她會這樣做也是情有可原的啊！」

「不，哥哥，你錯了。」

美合子伸手制止了兄長繼續說下去，「我殺他，和我受到他暴力相向什麼的，一點關係都沒有。」

「妳說什麼？」岡山先生錯愕，臉上的神情充滿了不解。

「我很愛我的丈夫，我非常非常的愛他，我知道他一直為精神疾病所苦，他傷害我，也只是想要藉此逃避這樣的痛苦而已，我知道，我都知道……所以我不怪他。」美合子憂傷的說，說著說著，忽然咬牙切齒起來。

「但我無論如何，絕對無法接受他這樣嘲弄我的宿便！」她厲聲說，臉上悲傷愛憐的神情蕩然無存，取而代之的是露骨的憎恨。

「那個渾蛋！有天我的宿便太大條，又沒辦法被馬桶沖下去，他看了以後，居然笑了出來，說他想到一個全新的、絕對沒有人想到過的殺人方法……就是用宿便來殺人！」美合子憤恨地說。

「我本來以為他是在開玩笑，沒想到他居然是認真的，他還仔細的拿我的宿便來研究硬度，還有要怎麼加固成為足以殺人的兇器，研究殺人後要怎麼處理……」

眾人聽了頓時恍然大悟，原來這一切的手法，全部都是身為推理小說家的丈夫想出來的。

「而且他還打算在那本叫做『七天女殺人事件』的該死新書裡面，寫說會有這個靈感，是因為他的老婆、因為我便祕的關係！」美合子歇斯底里的大叫：「這叫我怎麼能接受！我做錯了什麼要被他這樣對待？他有病，我盡量包容，可是他怎麼可以這樣嘲笑我的痛苦！」

「七天拉不出來又怎麼樣？七天有錯嗎？有錯嗎?! 我也不願意整整七天上不出來啊！我也不願意啊啊啊！」

美合子說著，終於崩潰大哭起來。

這時，一個人忽然撲了上去，給了她一個溫暖的擁抱。

那人不是她的哥哥岡山先生，而是一直在一旁聽著的小南。

小南摟住了她，溫柔的拍著她的背說：「沒關係的，真的，我都懂。」

「我也已經五天了，我能理解妳的憤怒……那是沒有經歷過的人難以體會的痛苦……」

「可是我是七天，整整七天啊啊啊……」美合子淚流滿面，口齒不清地說。

「七天沒關係的，真的。」小南溫柔的說，「其實每個人都有機會七天的，是他們不懂而已……每個人都有可能的……」

「嗚嗚……」美合子垂下了頭，眼淚不停，如雨點般灑落。

美合子終於在小南的身上，找到了尋覓已久的安慰。

其實不管是五天還是七天，感覺都是非常痛苦的，而他們需要的，只是一點體諒的安慰而已……

而這起事件，就這樣在兩人互相理解的溫馨眼淚中，落下了帷幕。

5

《七天女殺人事件》持續蟬聯各大文學排行榜第一名！

難以置信的傑作！完全無法預料的結局！

大膽創新的手法！開創了新一代的推理故事派別！

屎尿推理！繼本格派、冷硬派、社會派後，又一波的洶湧新浪潮！

坐在路邊的咖啡廳座，感受著陽光灑落的溫暖，八重尾翻著報紙上的評論，有些嘖嘖不已。

「你知道嗎裕介？」他和坐在對面的長谷川說：「有時候我真搞不懂，到底是這個世界瘋了呢，還是我瘋了？」

「那還用說嗎？」長谷川將頭從手中拿著的那本新書《分岔男之路》（書腰寫著，繼《七天女殺人事件》，最受期待新人得獎作品）上探了出來，「當然是你瘋了啊老弟，我還沒見過比你更瘋的人吶。」

「哈哈。」八重尾笑了笑，看向桌上擺著的那本《七天女殺人事件》樣書，那是熊田先生送的，說是為了感謝八重尾，讓他少吃了一根屎春捲。

「不過我想我得收回我之前的評語。」八重尾將報紙摺了起來,「這個作者真的就如你所說,充滿了意外性呢,居然能憑一本小說,就改變大家的想法。」

「就跟你說囉,真的是想不到吧?」

「不過我在想……他寫這部作品的用意,會不會根本不是要嘲弄他老婆,而是想讓他老婆不再因為便祕而自卑痛苦呢?」看著頭版上刊登的消息,八重尾若有所思。

「誰知道呢,或許吧?」長谷川聳聳肩,不置可否,他一向不太喜歡太深入去思考這樣的問題。

八重尾輕笑,有時他總會起羨慕長谷川這種凡事都不想太多的個性。

他將那份手中的報紙拋向一旁的廢紙簍,它轉了兩個圈,輕輕落下。

上面的頭版用大而醒目的字體寫著「便祕旋風」四個大字。

底下的報導則寫著許多男女明星、名人,紛紛大方承認自己便祕或有痔瘡,原本難以啟齒的事,一夕之間因為「七天女」的爆紅,突然變成了一種時尚新概念。

而這樣的情形究竟是那名去世作家的希望?還是只是巧合意外下的產物?這個答案大概永遠都不會有人知道了……↵ End

當突然從地底竄出的怪物，咬掉了妻子的腦袋時，我整個嚇癱在沙發上。

客廳地板破開一個大洞，一隻隻跟拉不拉多犬差不多大，長得和蟑螂一模一樣的怪物不斷從洞中爬出，群聚起來，啃噬著我妻子缺了頭的屍體。

直到妻子的屍體只剩下一半時，我才猛然回過神來，我沒有衝出大門逃走，而是跑向孩子們的房間。

要是沒有孩子們，我絕對活不下去。

我衝進房間，叫醒八歲的大兒子提姆、五歲的小兒子吉米，還有抱起剛滿周歲不久的小女兒史黛拉。

我們從窗戶逃走，跑向停在庭院的車子，直接駛離我們的家園。

透過後照鏡，我看見越來越多的怪物從地底竄出，而且前方道路兩端的房子裡，也不斷有怪物衝出來。

「碰！」忽然，車子震動了一下，一隻蟑螂怪物趴上了車尾，讓我差點控制不住方向。

坐在後座的吉米尖叫，他懷裡的妹妹也放聲哭喊，坐在副駕駛座的大兒子提姆打開窗戶，抓起一瓶礦泉水往後頭那隻大蟑螂砸。

「提姆，把門打開！」我吼道。

提姆愣了一下，似乎不懂我的用意，但還是照著做了。

在副駕駛座的車門被打開的瞬間，我立刻空出一隻手，用力一推，將提姆推了出去！

如我所料，那隻趴在我車上的大蟑螂，立刻拋下車子，回頭去追掉下去的提姆，從後照鏡裡，我看見所有追著我們跑的巨大蟑螂，都朝著摔趴在地上的提姆圍了過去。

然而前頭的路上，也有越來越多的蟑螂怪物聚集起來了。

我一邊開車，一邊伸手探向後座。

「吉米，把史黛拉給我。」

我就知道，要是沒有這些孩子們，我絕對活不下去。↵ End

GRAPHIC TIMES 017

衣櫥裡的怪物

作　者	賴惟智
協力繪製	尼太、Penny（p.100巫毒娃娃）
社　長	張瑩瑩
總編輯	蔡麗真
美術設計	TODAY STUDIO
責任編輯	莊麗娜
行銷企畫	林麗紅
出　版	野人文化股份有限公司
發　行	遠足文化事業股份有限公司
	地址：231新北市新店區民權路108-2號9樓
	電話：(02) 2218-1417
	傳真：(02) 86671065
	電子信箱：service@bookrep.com.tw
	網址：www.bookrep.com.tw
	郵撥帳號：
	19504465遠足文化事業股份有限公司
	客服專線：0800-221-029

讀書共和國出版集團	
社　長	郭重興
發行人兼出版總監	曾大福
業務平臺總經理	李雪麗
業務平臺副總經理	李復民
實體通路協理	林詩富
網路暨海外通路協理	張鑫峰
特販通路協理	陳綺瑩

印　務	黃禮賢、李孟儒
法律顧問	華洋法律事務所　蘇文生律師
印　製	凱林彩色印刷股份有限公司
初　版	2020年05月06日

有著作權．侵害必究

歡迎團體訂購，另有優惠，請洽業務部
(02) 22181417 分機1124、1135

●特別聲明：有關本書中的言論內容，不代表本公司／出版集團之立場與意見，文責由作者自行承擔

國家圖書館出版品預行編目(CIP)資料

衣櫥裡的怪物／賴惟智著。-- 初版。-- 新北市：野人文化出版：遠足文化發行，2020.05　208面；
13×19公分。--（Graphic times；17）　ISBN 978-986-384-428-0（平裝）　1.漫畫
947.41　　　　　　　　　　　　　　　　　　　　　　　　　　　　　　　　　　109005028

感謝您購買《衣櫥裡的怪物》

姓　名 _____　□女 □男　年齡 _____

地　址 _____

電　話 _____　　　手機 _____

Email _____

學　歷　□國中 (含以下)　□高中職　　□大專　　　□研究所以上
職　業　□生產/製造　　□金融/商業　□傳播/廣告　□軍警/公務員
　　　　□教育/文化　　□旅遊/運輸　□醫療/保健　□仲介/服務
　　　　□學生　　　　□自由/家管　□其他

◆**你從何處知道此書？**
　□書店 □書訊 □書評 □報紙 □廣播 □電視 □網路
　□廣告DM □親友介紹 □其他

◆**您在哪裡買到本書？**
　□誠品書店 □誠品網路書店 □金石堂書店 □金石堂網路書店
　□博客來網路書店 □其他 _____

◆**你的閱讀習慣：**
　□親子教養 □文學 □翻譯小說 □日文小說 □華文小說 □藝術設計
　□人文社科 □自然科學 □商業理財 □宗教哲學 □心理勵志
　□休閒生活(旅遊、瘦身、美容、園藝等) □手工藝／DIY □飲食／食譜
　□健康養生 □兩性 □圖文書／漫畫 □其他

◆**你對本書的評價：**(請填代號，1. 非常滿意　2. 滿意　3. 尚可　4. 待改進)
　書名_____ 封面設計_____ 版面編排_____ 印刷_____ 內容_____
　整體評價_____

◆**希望我們為您增加什麼樣的內容：** _____

◆**你對本書的建議：** _____

請沿線撕下對折寄回

野人

書名：衣櫥裡的怪物
書號：GRAPHIC TIMES 017